ナショナル ジオグラフィック
謎を呼ぶ
大建築

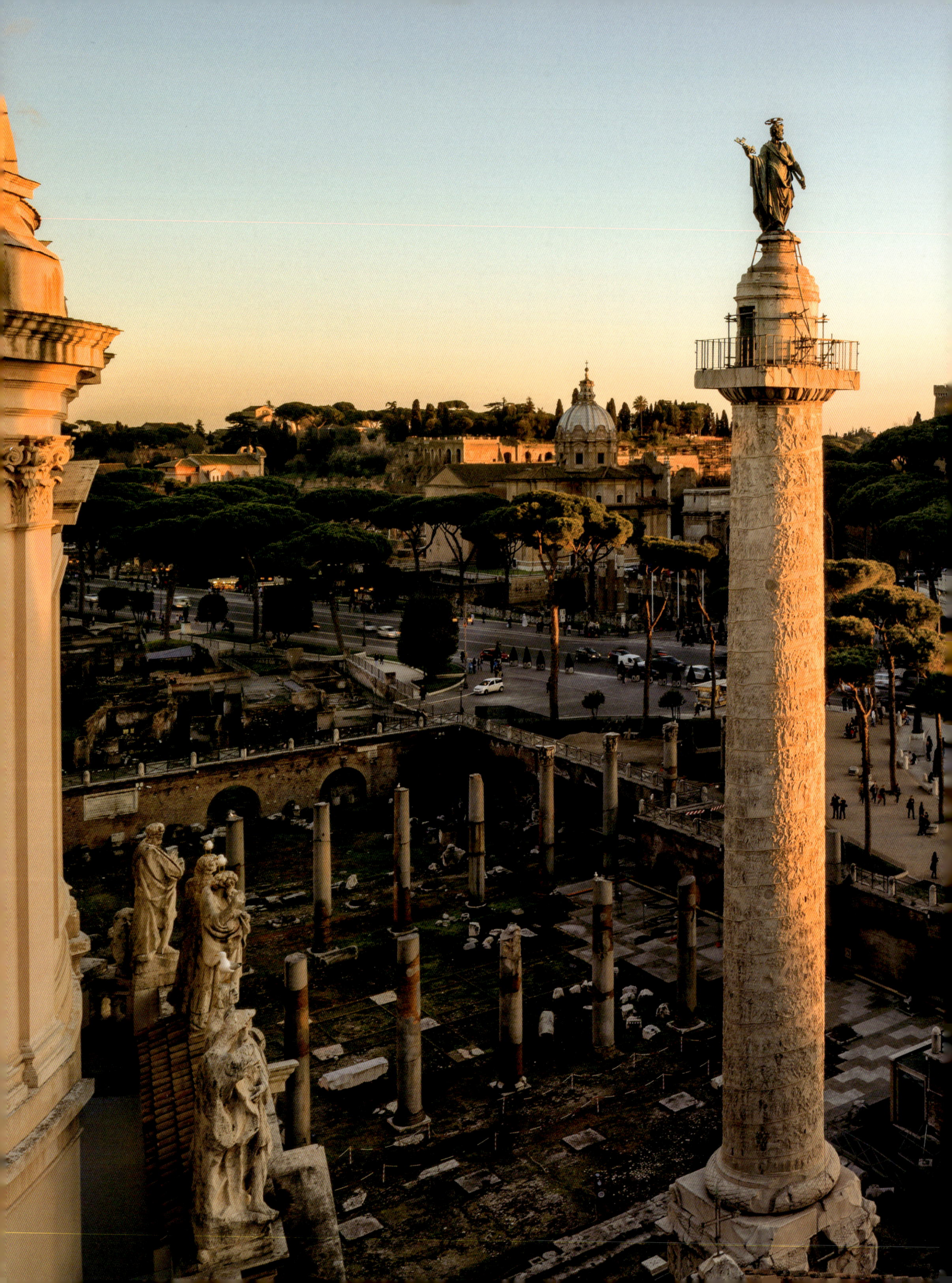

もくじ

はじめに・地図 …………………… 4

Chapter1
壮麗な宮殿・神殿 …………… 6

フィレンツェの花の大聖堂（イタリア）
世界最大の石造ドーム建築の謎 ………… 8

アンコール・ワット（カンボジア）
密林にそびえる壮大な王都の寺院 ……… 22

紫禁城（中華人民共和国）
世界の中心を示す宮殿 ………………… 32

アントニ・ガウディの建築（スペイン）
自然を映した建築 ……………………… 42

Chapter2
伝説の建造物 ………………… 58

ヘロデ王が建築・補修した建造物（イスラエル）
ヘロデ王の遺産 ………………………… 60

オークニー諸島の巨石遺跡（英国スコットランド）
先史時代の人々が残した巨石建造物 … 70

ローマ（イタリア）
黄金宮殿の眠る都市ローマ …………… 80

Chapter3
謎をはらんだ建築遺産 ……… 92

イースター島のモアイ（チリ）
島を「歩いた」巨像の謎 ………………… 94

ギョベックリ・テペ（トルコ）
人類最古の聖地 ……………………… 100

Column

ナショジオが記録してきた大建築の姿1 ………… 56
ナショジオが記録してきた大建築の姿2 ………… 90

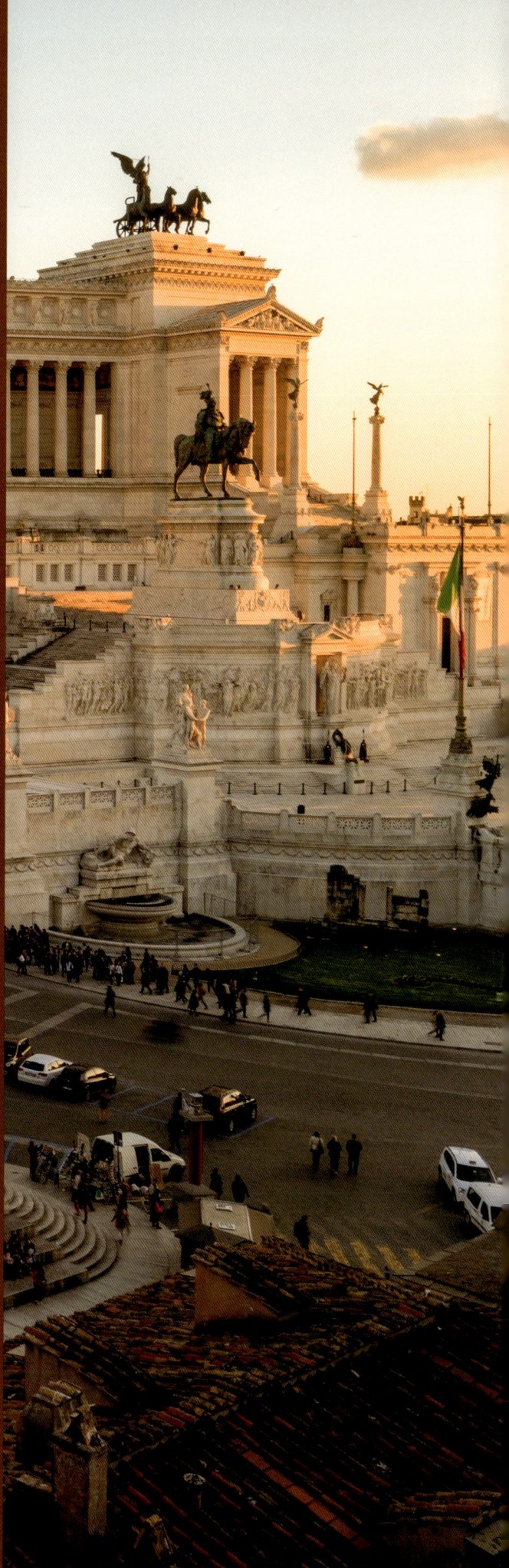

はじめに

　バベルの塔や始皇帝の阿房宮など、巨大な建造物というのは伝説として長く人々の記憶にとどめられてきました。信仰心の表れであったり、権力の象徴であったり、洋の東西を問わず人は時代ごとに巨大な何かを建造してきたのです。大規模な建造物は、その社会の信奉する何かを示してもいるといえるでしょう。

　本書では、当時にあって大規模な建造物を集めました。都市のように広がりのあるもの、高みをめざしたものなど、「巨大さ」の方向性や規模にはさまざまな違いがあります。

　たとえば、イースター島のモアイ像は巨大な石の塊ともいえ、その運搬方法は現在でも謎に包まれています。

　イタリア、フィレンツェのサンタ・マリア・デル・フィオーレ大聖堂のドーム部分を仔細に見ていくと、高度な工夫があちこちに施されていることが分かります。さらには、現在ではその工法が不明な部分まであるというのです。

　1万1600年も昔に、アナトリア地方（現在のトルコ）に建てられた神殿は、現在も発掘が続けられており、より広い規模の発見があるかもしれません。動物などをかたどった装飾はユーモラスであり、丁寧な仕事ぶりに信仰心を垣間見ることができます。自然をかたどるのは19世紀のガウディも同じでした。本書でもガウディがどのように自然のモチーフを取り入れたかを紹介しています。

　またコラムでは、今と昔を比較できる写真を収録しました。威風堂々とした姿が変わらないもの、まだほんの一部しか登場していないもの、現在では撮影禁止の場所など、こちらもぜひ違いを楽しんでください。

太平洋　　　　　　　　　　　　　　　　　　　　　　　　　大西洋

● p94　イースター島、チリ

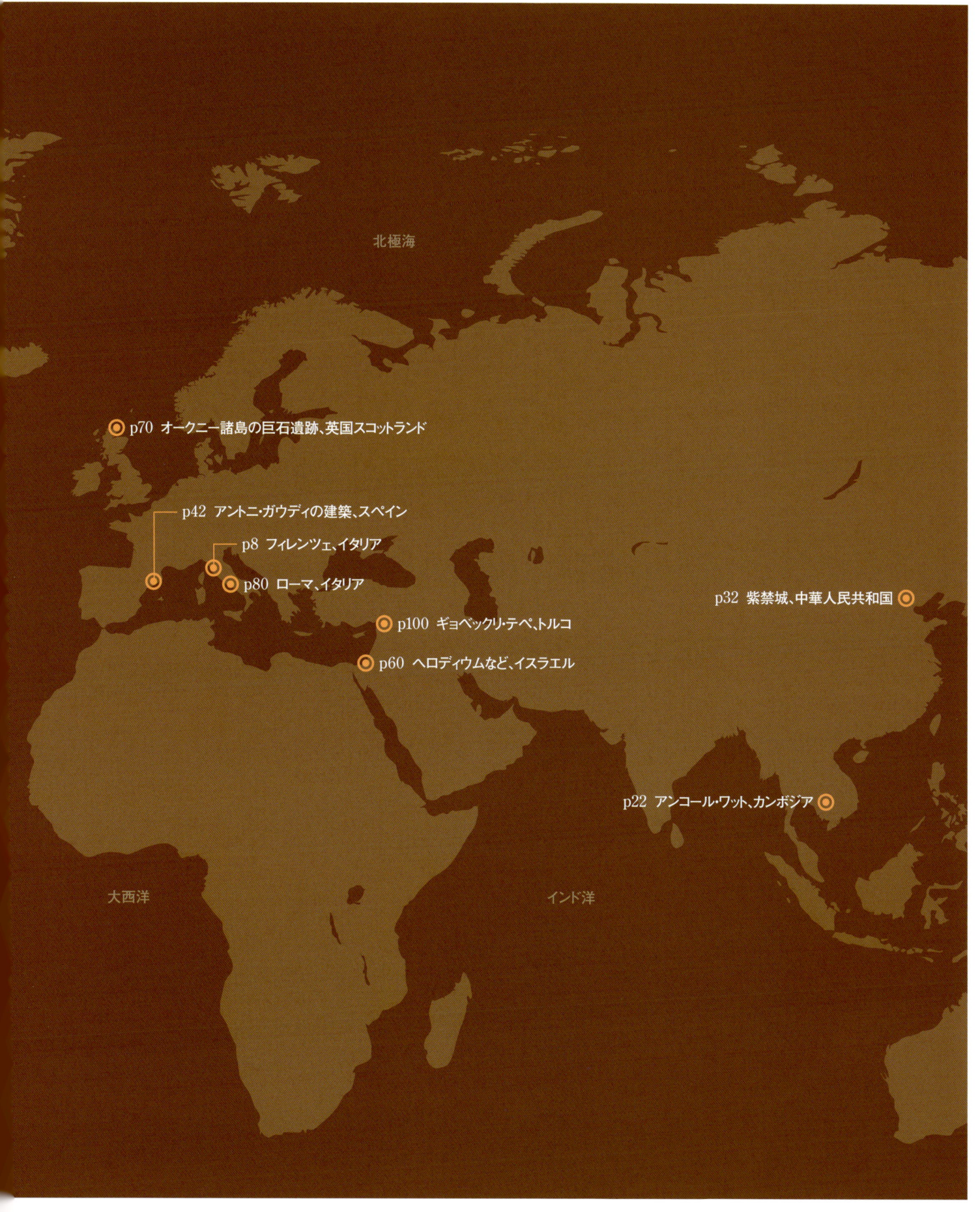

Chapter1
壮麗な宮殿・神殿

権力の象徴としての宮殿や、信仰の象徴としての神殿は、その性格ゆえに巨大な建造物となりました。技術を総動員し、美しく荘厳に仕上げられた宮殿や宗教施設から、4つを紹介します。

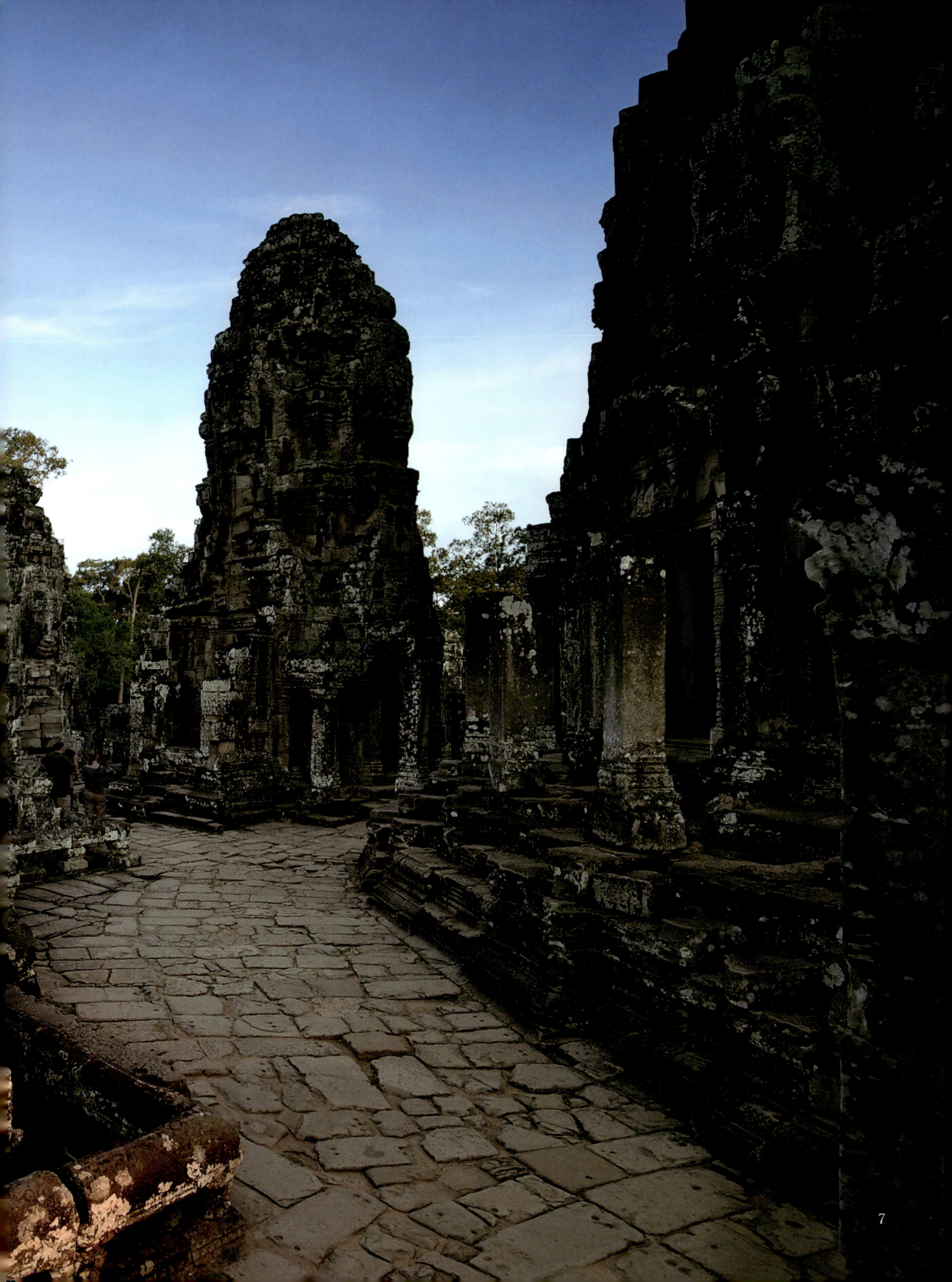

世界最大の石造ドーム建築の謎

　サンタ・マリア・デル・フィオーレ(花の聖母)大聖堂は、通称「ドゥオーモ(大聖堂)」と呼ばれる、フィレンツェのシンボルだ。ルネサンス初期の傑作として名高い優美な半球形の屋根は、直径40メートルを超す世界最大の石造ドーム。一見しただけではわからないが、実は内側の壁と頑丈な外殻から成る、驚くべき二重構造になっている。建設が行われた15世紀当時、設計者のブルネレスキは木造の仮枠を使ってレンガを固定する従来の工法を使わず、画期的な二重構造のドームを考案することで100年以上も滞っていた難工事を完遂した。しかし仮枠を使わず、数万トンにおよぶ巨大なドームの重さをどうやって支えたのか？　その謎は、現代の専門家でも完全には解明できていない。

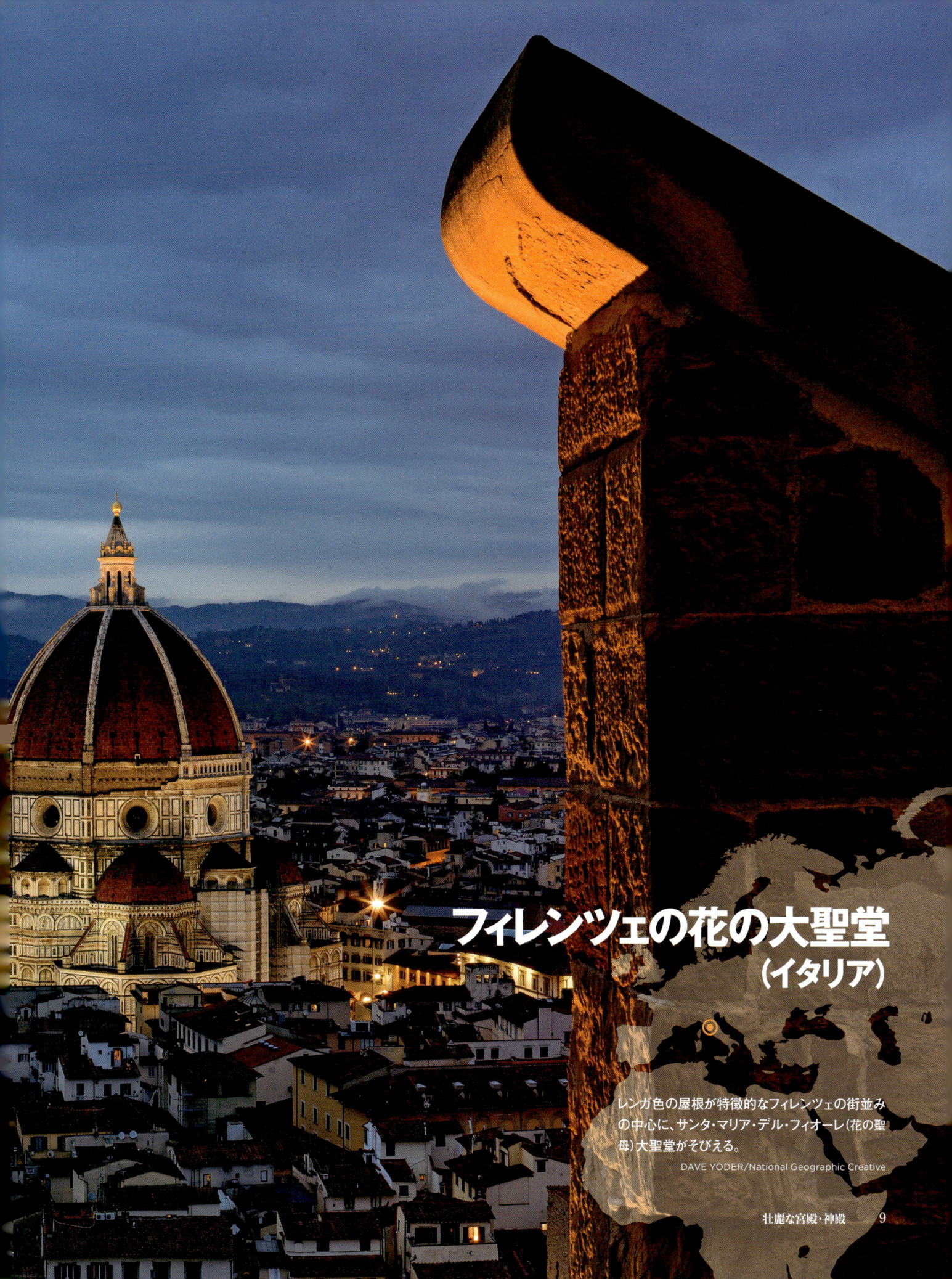

フィレンツェの花の大聖堂
（イタリア）

レンガ色の屋根が特徴的なフィレンツェの街並みの中心に、サンタ・マリア・デル・フィオーレ（花の聖母）大聖堂がそびえる。
DAVE YODER/National Geographic Creative

大聖堂、ドームの謎

サンタ・マリア・デル・フィオーレ大聖堂（ドゥオーモ）の高さは114メートル。壮麗さと高度な技術は、ルネサンス初期の他の建造物を凌駕し、フィレンツェの地位を高めた。あまりに巨大で野心的な計画だったため、建設は不可能とみる者も多かったが、建築家のフィリッポ・ブルネレスキ（右下はその肖像画）は難工事をやってのけた。ここで使われた工法は、600年後の現代の専門家でも完全には解明しきれていない。

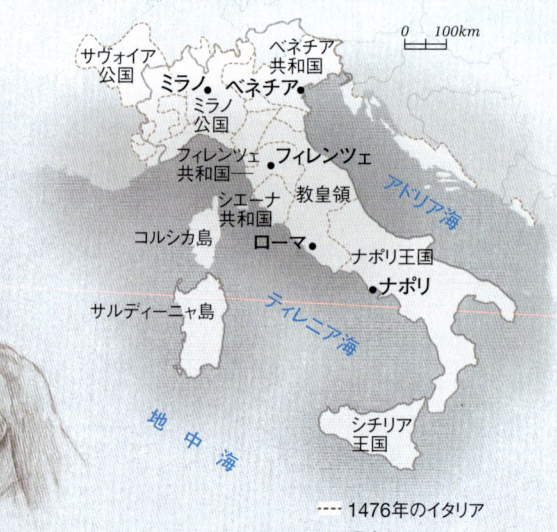

--- 1476年のイタリア
— 現在のイタリア

大聖堂の歩み

- 1150〜70年　旧サンタ・レパラータ教会の隣に洗礼堂が完成
- 1296年　大聖堂の建設が始まる
- 1359年　鐘楼が完成
- 1420〜36年　ドームの建設
- 1471年　ランタン（頂塔）が完成

ロマネスク建築　ゴシック建築　ルネサンス建築

- 1377年　ブルネレスキ、フィレンツェに生まれる
- 1402年　ブルネレスキ、ローマへ行く
- 1418年　ブルネレスキ、ドームの設計コンペに参加
- 1446年　ブルネレスキ死去

100年遅れた工事

フィレンツェが大聖堂の建設に着手したのは1296年。戦争や政争、伝染病の流行で工事は遅れ、ドーム（クーポラ）の建設が始まったのは100年以上たってからだった。

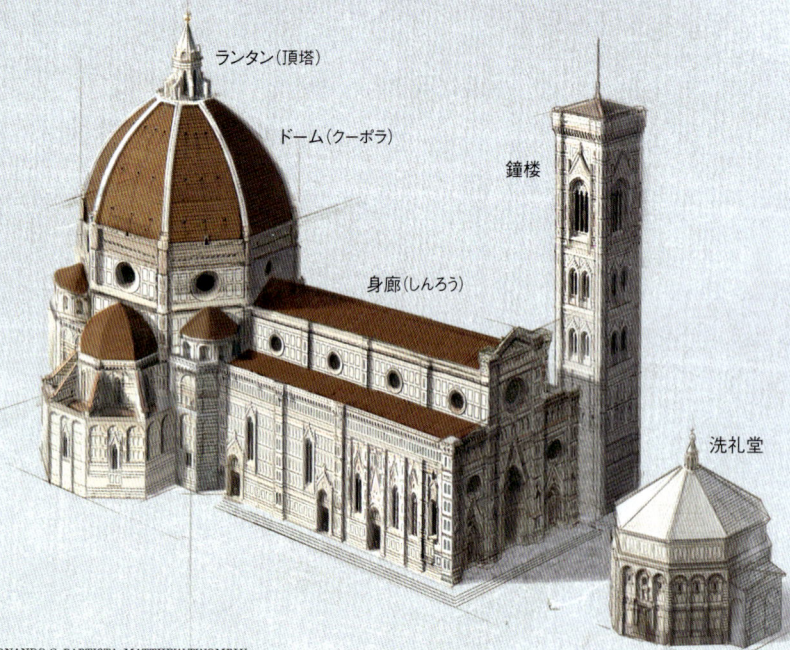

ランタン（頂塔）
ドーム（クーポラ）
鐘楼
身廊（しんろう）
洗礼堂

形状と曲線

八角形の基部の上に築かれたドームは、内壁と外殻の二重構造になっている。基部の端から直径の5分の1の長さに位置する点と曲面を結んだ線がドームの半径になる。

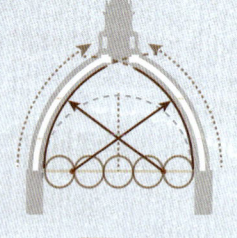

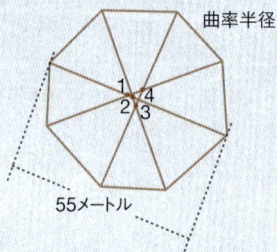

曲率半径
55メートル

基部の建て方が正確ではなかったため、4本の対角線の交点が八角形の中心からずれている。

イラスト：FERNANDO G. BAPTISTA, MATTHEW TWOMBLY, AND ELIZABETH SNODGRASS; NGM STAFF; FANNA GEBREYESUS; MARGARET NG.
図の説明文：A. R. WILLIAMS, NGM STAFF. 地図：LAUREN E. JAMES, NGM STAFF.
PORTRAIT（上）：肖像画 MASACCIO（1426年頃）, BRANCACCI CHAPEL, FLORENCE

出典：ROWLAND MAINSTONE; RICCARDO DALLA NEGRA, UNIVERSITY OF FERRARA, ITALY; MASSIMO RICCI, FORUM UNESCO—UNIVERSITY AND HERITAGE, POLYTECHNIC UNIVERSITY OF VALENCIA, SPAIN; FRANCESCO GURRIERI, UNIVERSITY OF FLORENCE

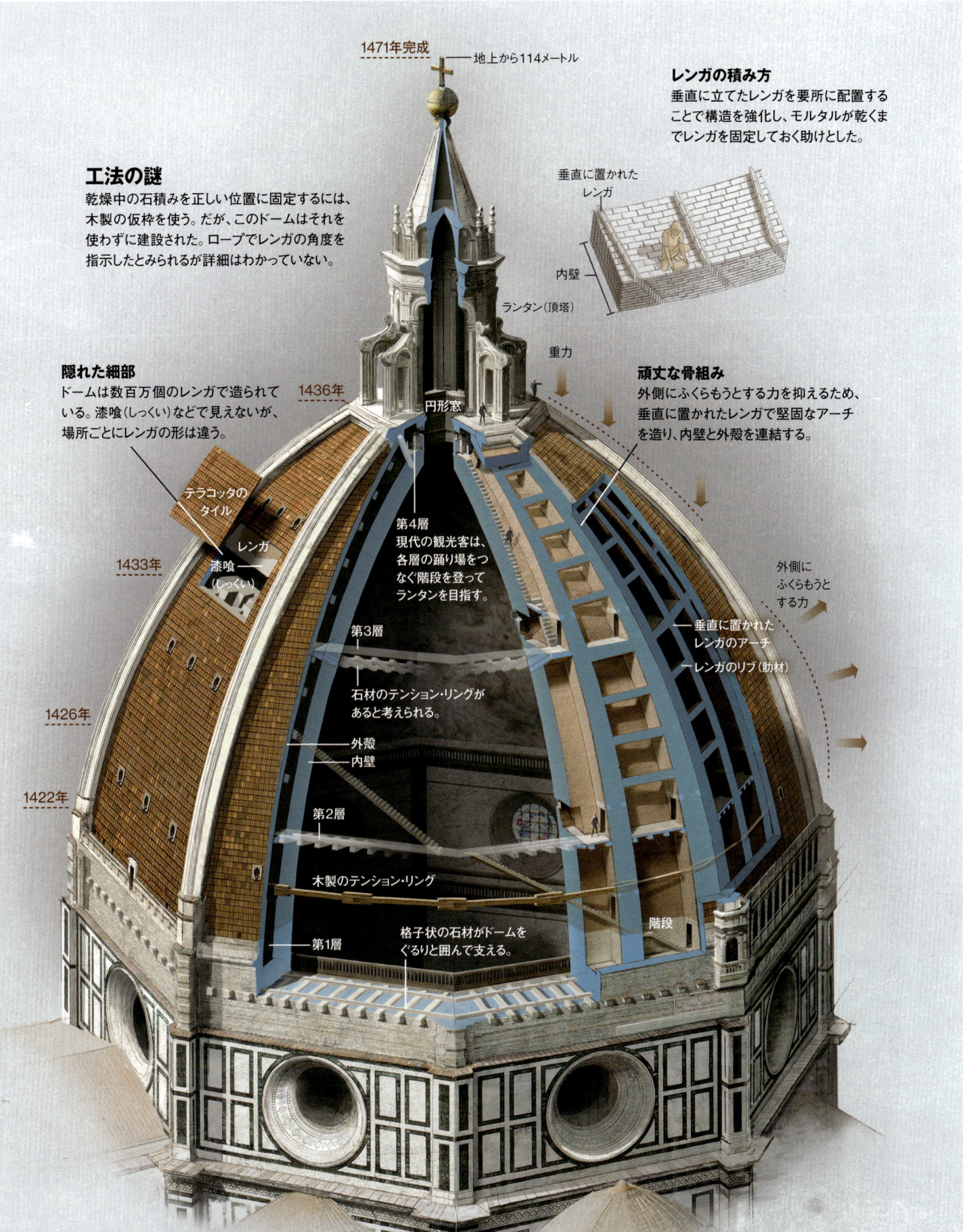

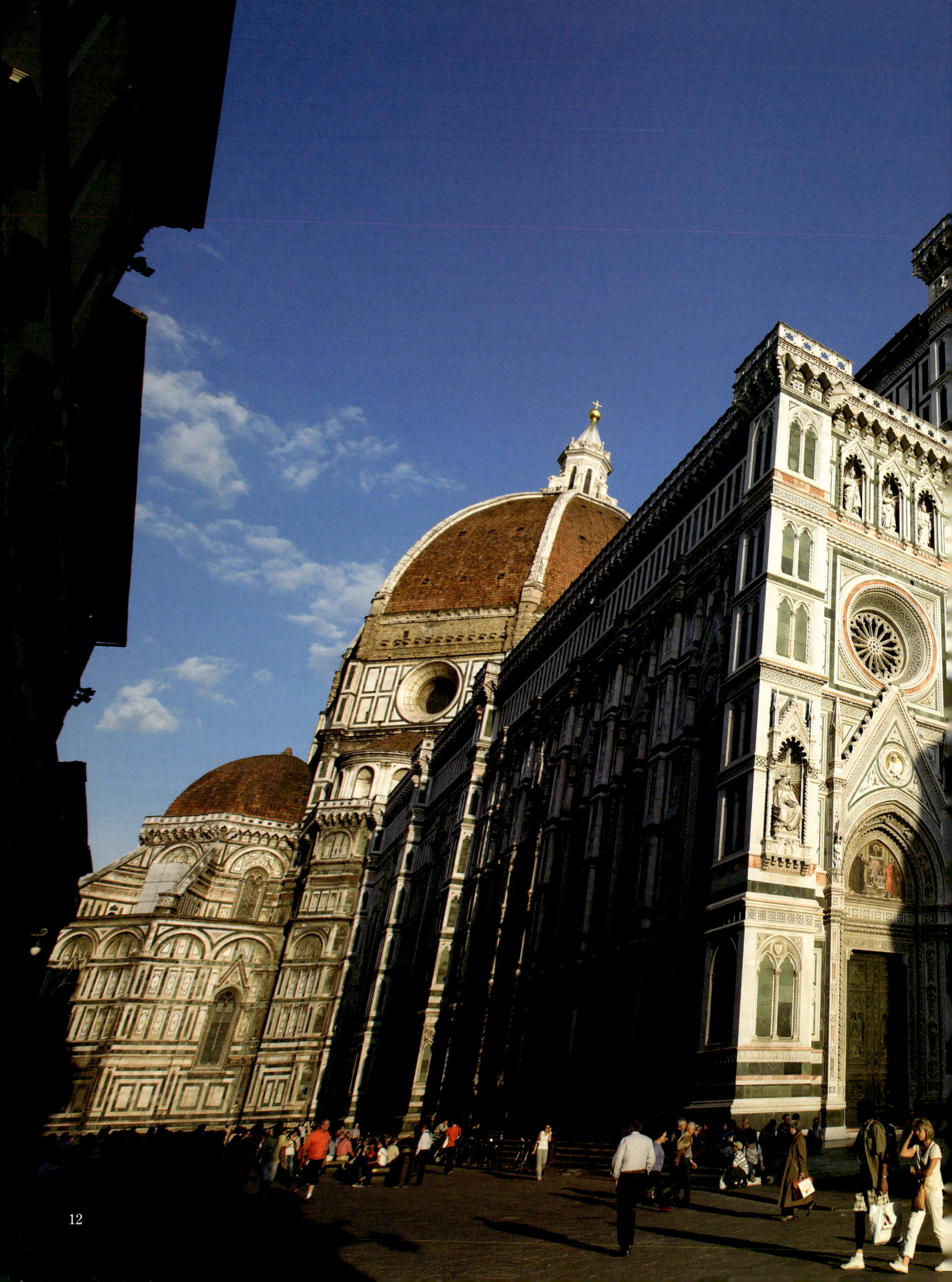

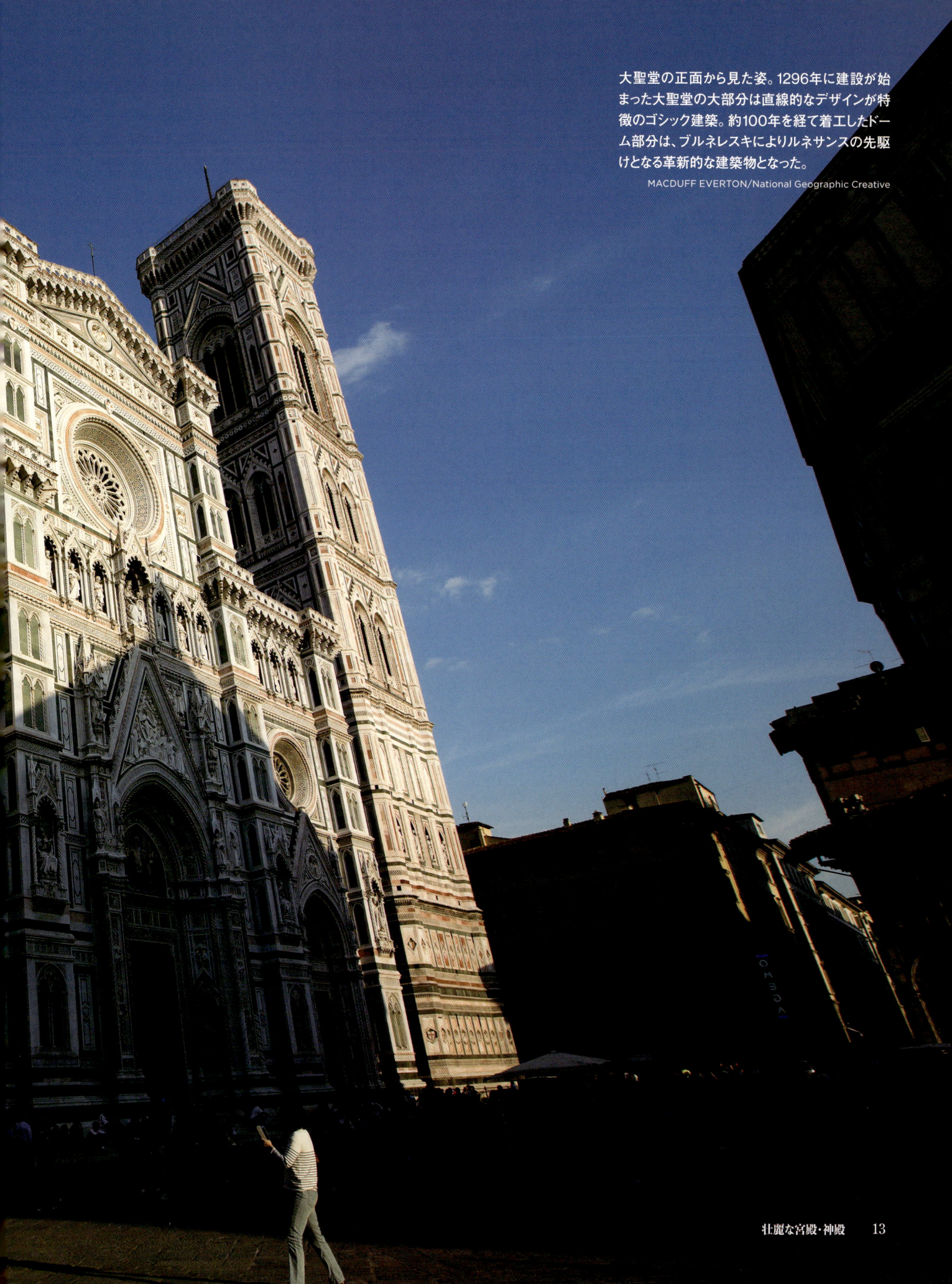

大聖堂の正面から見た姿。1296年に建設が始まった大聖堂の大部分は直線的なデザインが特徴のゴシック建築。約100年を経て着工したドーム部分は、ブルネレスキによりルネサンスの先駆けとなる革新的な建築物となった。
MACDUFF EVERTON/National Geographic Creative

壮麗な宮殿・神殿

偉大な建造物の歴史

■ 下段に詳細あり

大ピラミッド
エジプト ギザ
紀元前2550年頃

コロセウム
イタリア ローマ
紀元82年

パンテオン
イタリア ローマ
130年頃

太陽のピラミッド
メキシコ テオティワカン
200年頃

ドームの歴史

ドームは信仰や政治権力、市民の誇りの象徴として建設されてきた。ブルネレスキはパンテオンのような古代の建築に学び、比類なき壮麗さを誇るサンタ・マリア・デル・フィオーレ大聖堂の円天井を造り上げた。巨大な内部空間をもつブルネレスキの名建築は、現在でも世界最大の石造ドームだ。

92〜95ページ：FERNANDO G. BAPTISTA, MATTHEW TWOMBLY, ELIZABETH SNODGRASS, DANIELA SANTAMARINA, NGM STAFF; MARGARET NG; JOSÉ MIGUEL MAYO; WHITNEY SMITH; FANNA GEBREYESUS. 図の説明文：A. R. WILLIAMS, NGM STAFF

出典：FRANK CHING（年表）; LOTHAR HASELBERGER, UNIVERSITY OF PENNSYLVANIA（パンテオン）; ROBERT OUSTERHOUT, UNIVERSITY OF PENNSYLVANIA（ハギア・ソフィア）; RICCARDO DALLA NEGRA, UNIVERSITY OF FERRARA（サンタ・マリア・デル・フィオーレ大聖堂）; LUCA VIRGILIO, UFFICIO TECNICO DELLA FABBRICA DI SAN PIETRO（サン・ピエトロ大聖堂）

1471年
サンタ・マリア・デル・フィオーレ大聖堂 フィレンツェ
この画期的なドームの出現は、大工ではなく建築家の構想が建造物を生み出す、新たな時代の幕開けを告げる出来事の一つだった。

175年
51年 レンガとモルタル

建築物全体の建築期間
ドームの建築期間（判明している場合）

紀元130年頃（完成した年）
パンテオン ローマ
ローマ帝国の権力を象徴するこのドームには、ローマのすべての神々がまつられていた。天井にある格子状のくぼみが、ドームの重さを軽減する。

約10年

537年
ハギア・ソフィア イスタンブール
ビザンティン帝国時代にキリスト教会として建設された。並んだ窓の上に建つドームは、光が差し込むと天空に浮かんでいるように見える。

5年10ヵ月
約2年

コンクリート
青銅の覆い
レンガとモルタル
現在の形
鉛の覆い

43メートル
32メートル

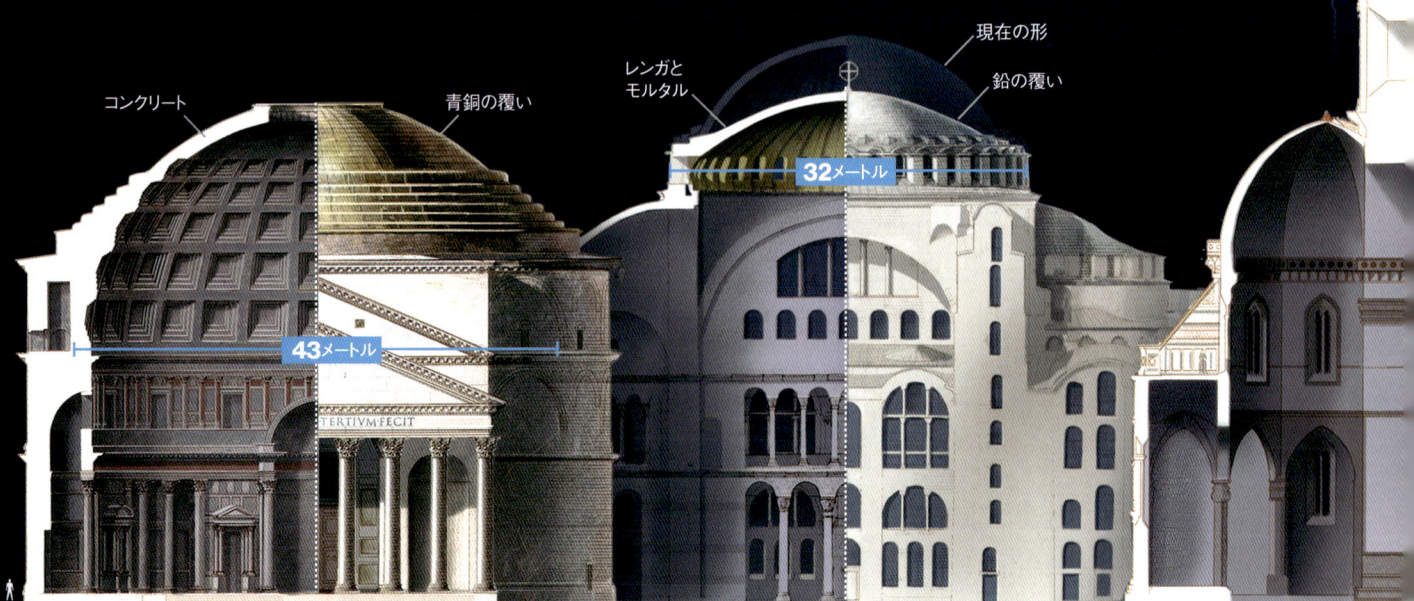

14

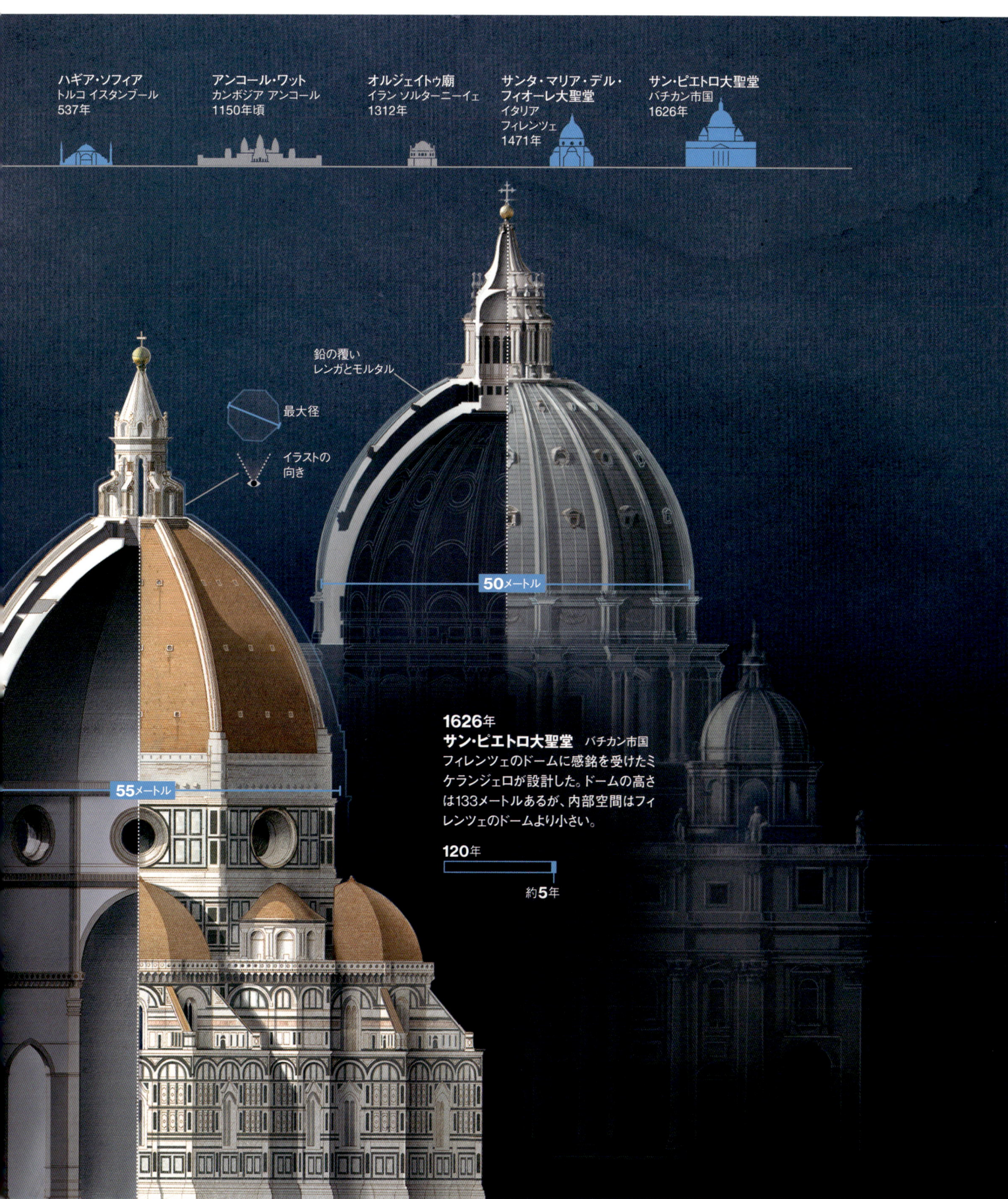

ハギア・ソフィア	アンコール・ワット	オルジェイトゥ廟	サンタ・マリア・デル・フィオーレ大聖堂	サン・ピエトロ大聖堂
トルコ イスタンブール	カンボジア アンコール	イラン ソルターニーイェ	イタリア フィレンツェ	バチカン市国
537年	1150年頃	1312年	1471年	1626年

鉛の覆い
レンガとモルタル

最大径

イラストの向き

50メートル

55メートル

1626年
サン・ピエトロ大聖堂 バチカン市国
フィレンツェのドームに感銘を受けたミケランジェロが設計した。ドームの高さは133メートルあるが、内部空間はフィレンツェのドームより小さい。

120年

約5年

壮麗な宮殿・神殿　15

聖ワシリイ大聖堂	タージ・マハル	ゴール・グンバズ	ベルサイユ宮殿	セント・ポール大聖堂
ロシア モスクワ	インド アグラ	インド ビジャープル	フランス ベルサイユ	英国 ロンドン
1561年	1648年頃	1656年頃	1710年	1710年

1648年頃
タージ・マハル アグラ
頂上を飾るタマネギ型のドームはペルシャ建築の様式から借用したもの。内壁で区切られた内部空間は小さめで、居ごこちのよい雰囲気となっている。

■ 16年
□ 約5年

1656年頃
ゴール・グンバズ ビジャープル
ビジャープル王国の君主ムハンマド・アーディル・シャーの霊廟。南インドの典型的な霊廟建築で、ドームは半球状になっている。

□ 約30年

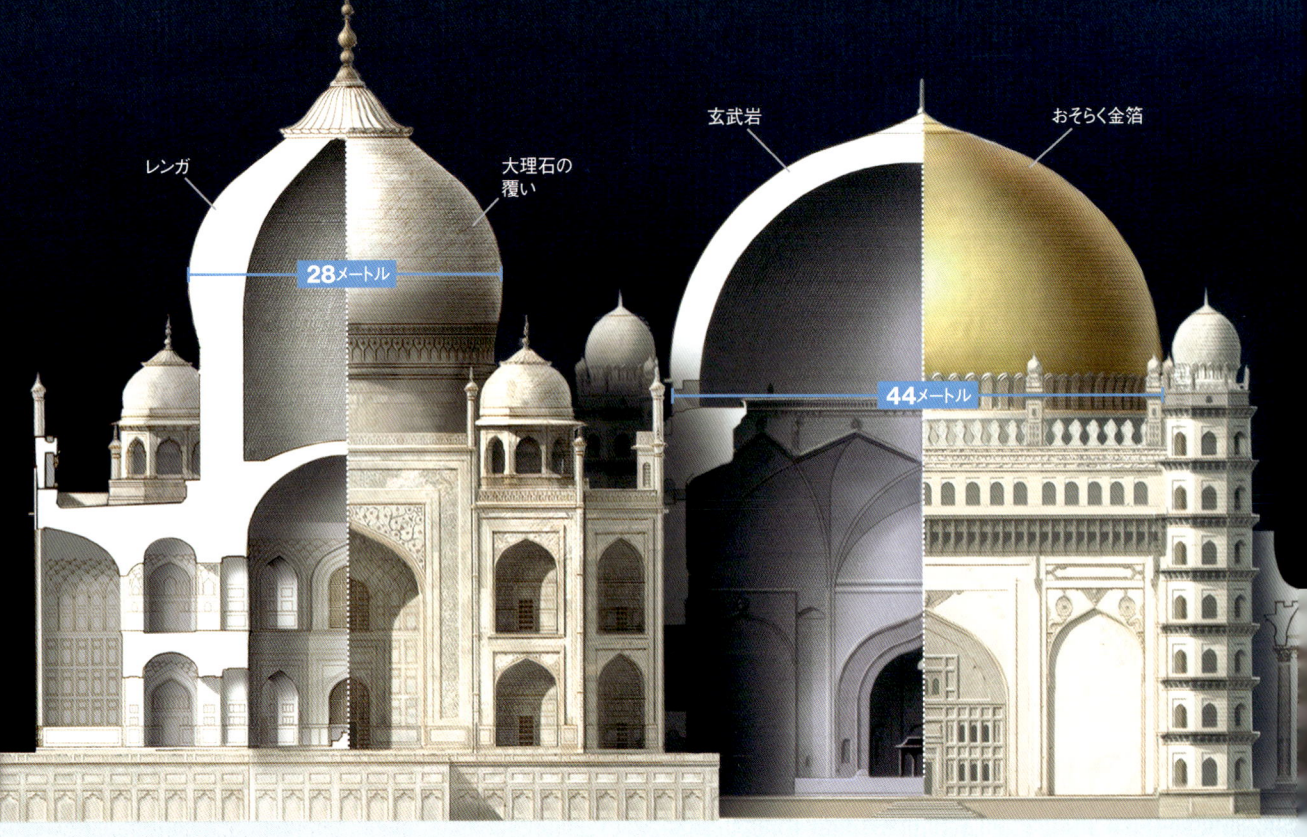

レンガ / 大理石の覆い / 28メートル
玄武岩 / おそらく金箔 / 44メートル

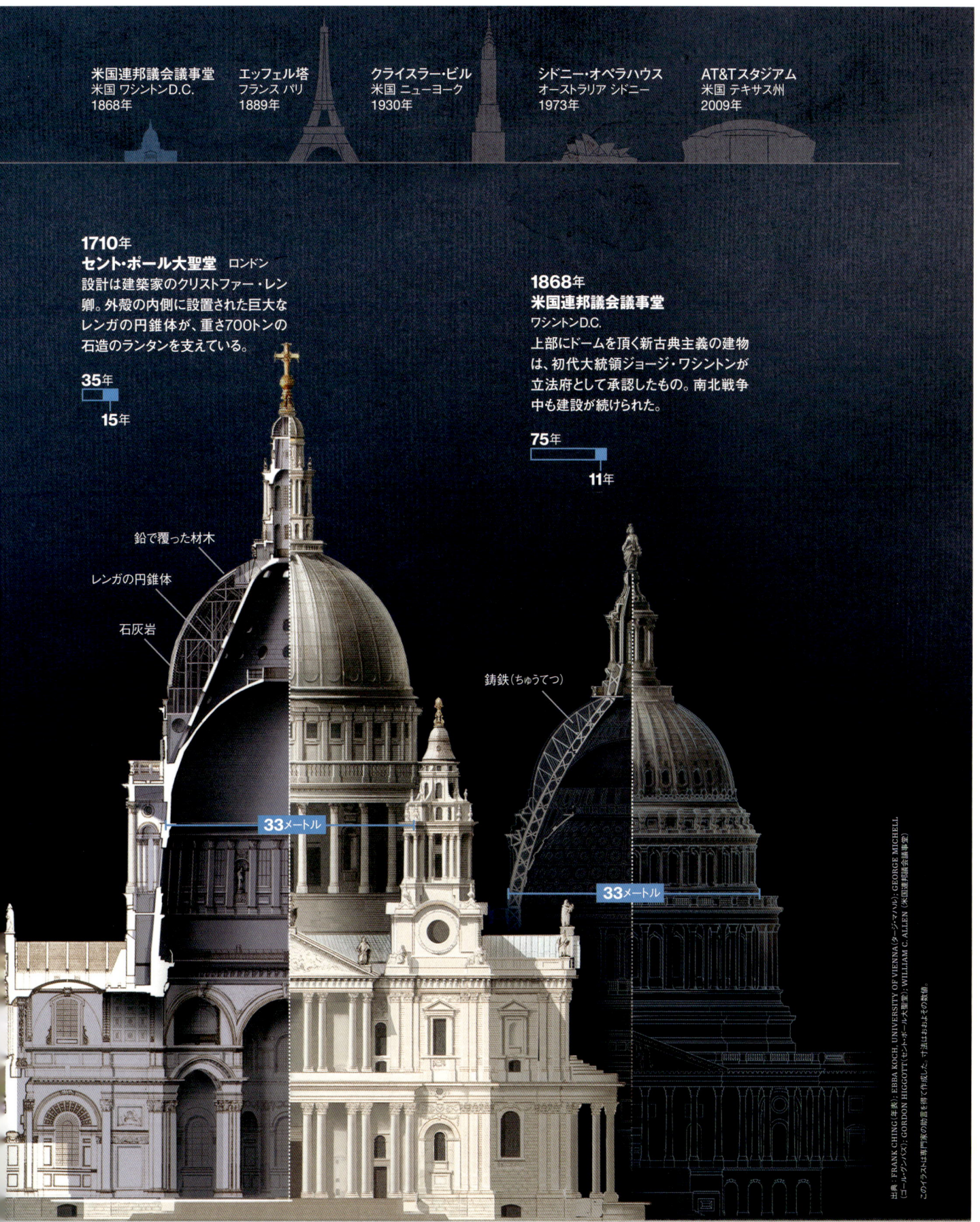

米国連邦議会議事堂
米国 ワシントンD.C.
1868年

エッフェル塔
フランス パリ
1889年

クライスラー・ビル
米国 ニューヨーク
1930年

シドニー・オペラハウス
オーストラリア シドニー
1973年

AT&Tスタジアム
米国 テキサス州
2009年

1710年
セント・ポール大聖堂 ロンドン
設計は建築家のクリストファー・レン卿。外殻の内側に設置された巨大なレンガの円錐体が、重さ700トンの石造のランタンを支えている。

35年
15年

鉛で覆った材木
レンガの円錐体
石灰岩

33メートル

1868年
米国連邦議会議事堂
ワシントンD.C.
上部にドームを頂く新古典主義の建物は、初代大統領ジョージ・ワシントンが立法府として承認したもの。南北戦争中も建設が続けられた。

75年
11年

鋳鉄(ちゅうてつ)

33メートル

壮麗な宮殿・神殿　17

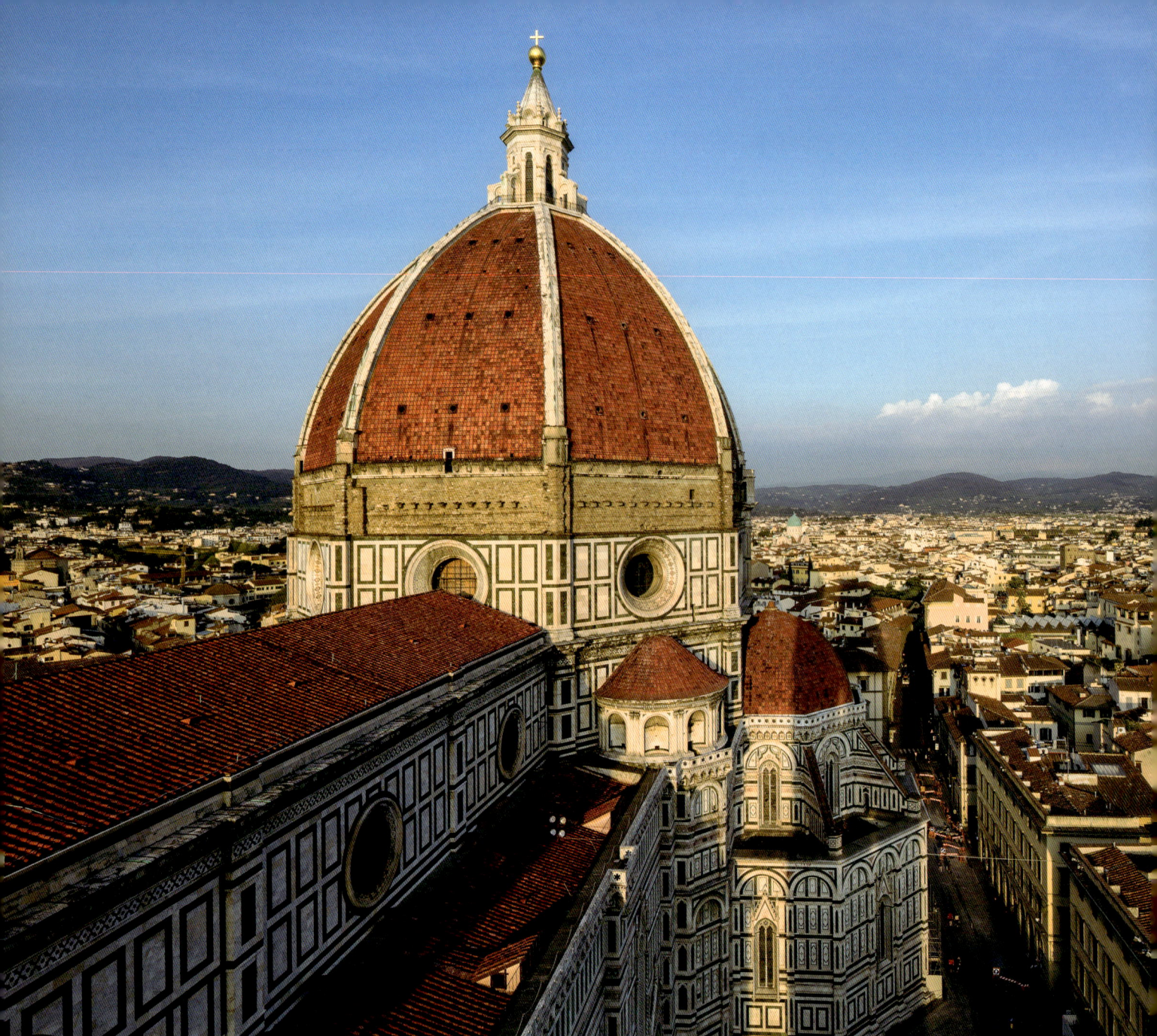

▲古代の建築に学び、数々の革新的な発想と技術で難工事を完遂した建築家ブルネレスキはルネサンスの先駆者としてたたえられている。
DAVE YODER/National Geographic Creative

▶ドームの高さは地上から114メートル。ドームの最上部にあるランタン（頂塔）は1471年に完成した。1296年の建設開始から実に200年近くが過ぎている。　DAVE YODER/National Geographic Creative

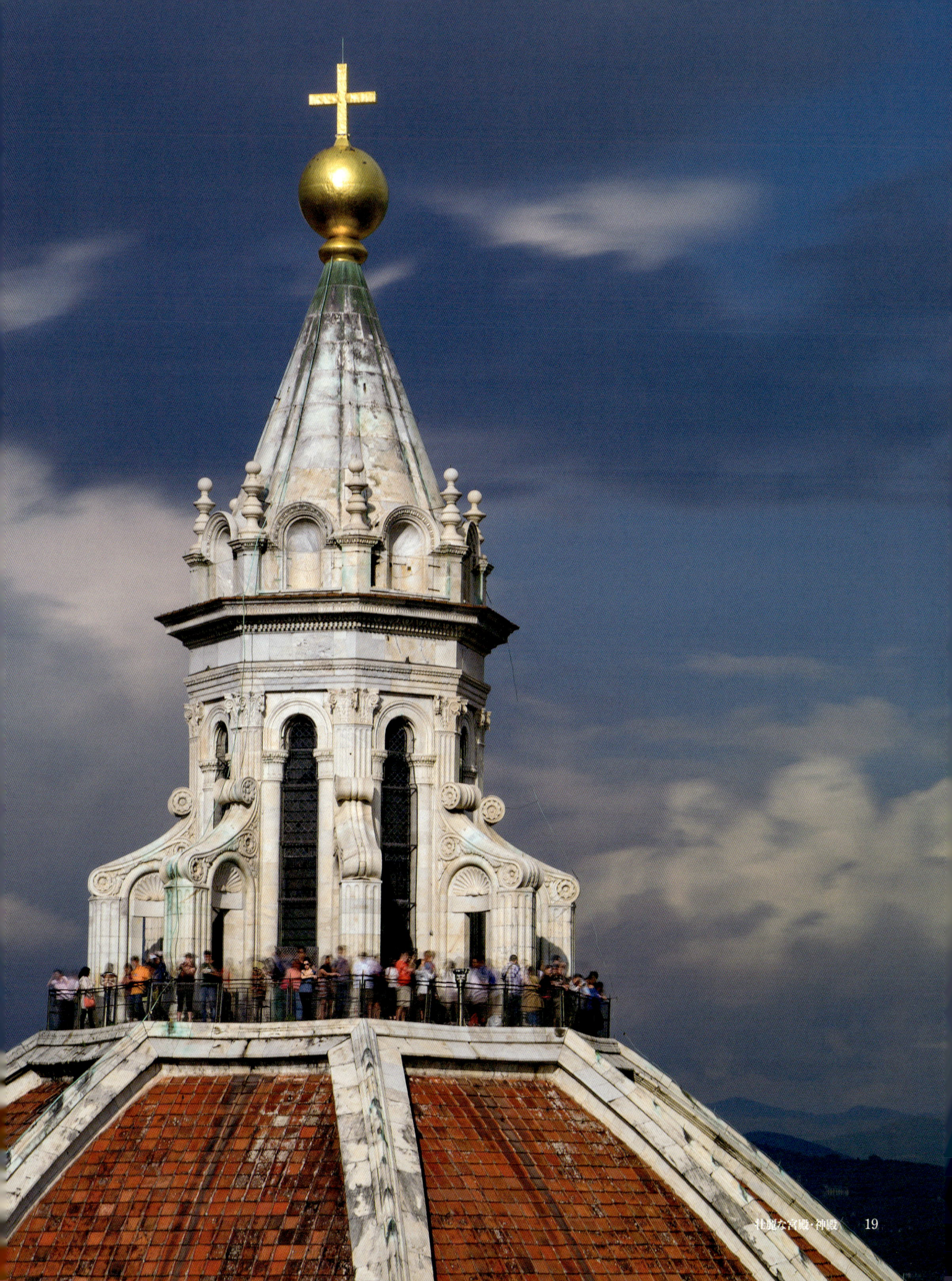
壮麗な宮殿・神殿　19

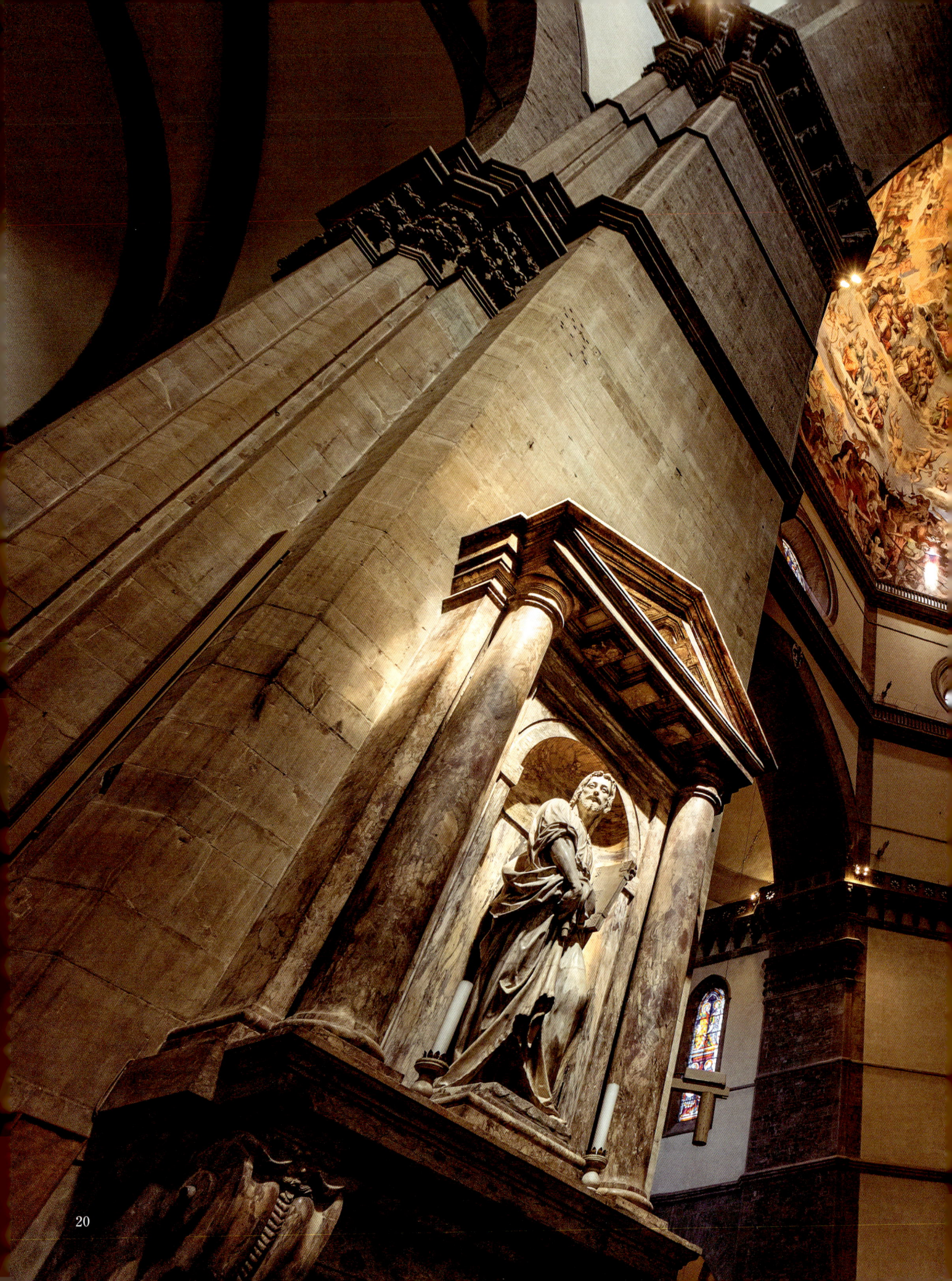

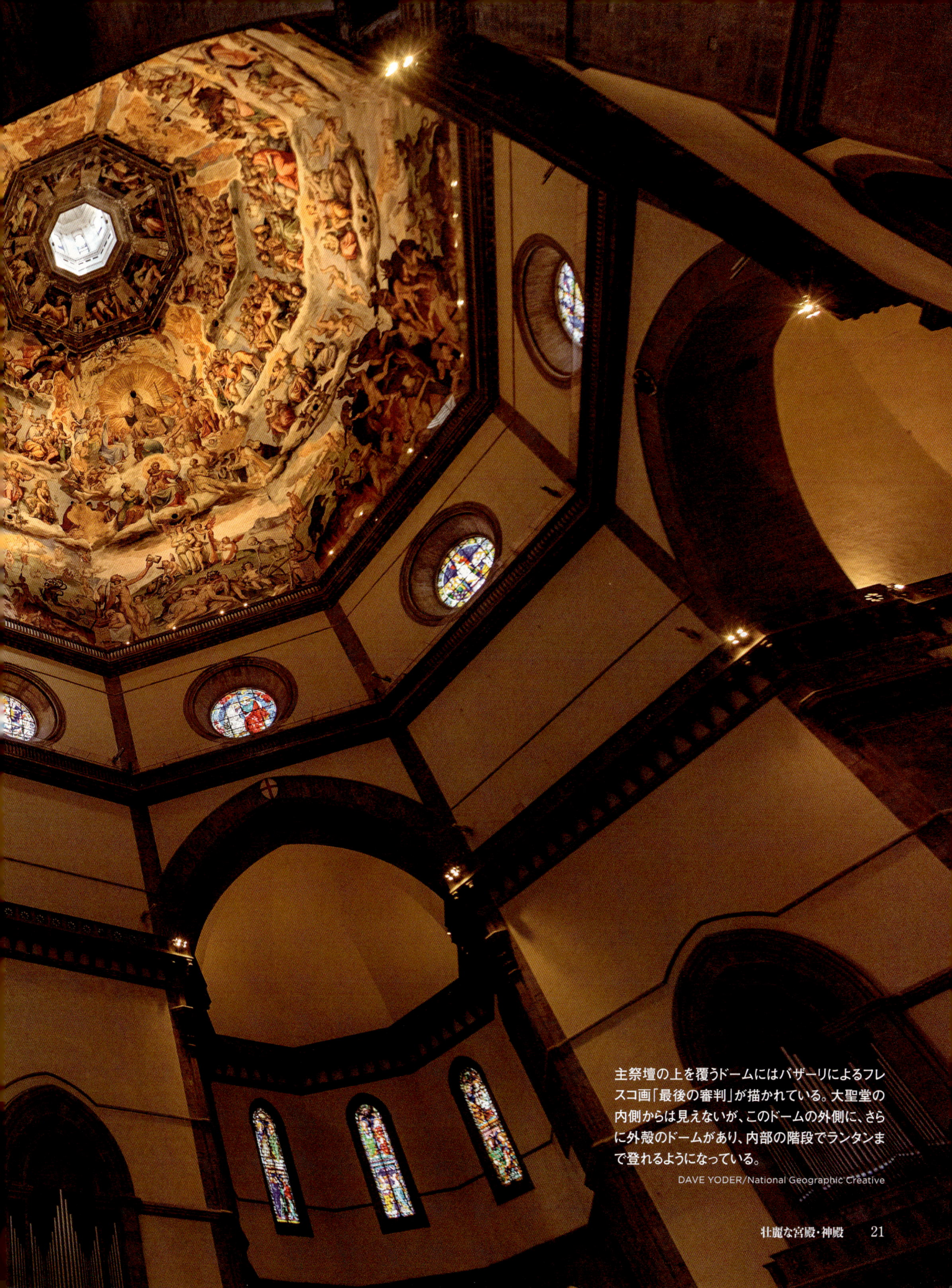

主祭壇の上を覆うドームにはバザーリによるフレスコ画「最後の審判」が描かれている。大聖堂の内側からは見えないが、このドームの外側に、さらに外殻のドームがあり、内部の階段でランタンまで登れるようになっている。
DAVE YODER/National Geographic Creative

アンコール・ワット
（カンボジア）

アンコール・ワットを映す水面と空が、息をのむような美しい光景をつくり出す。アンコール王朝の首都アンコールは大規模な治水灌漑システムをもつ水の都だった。

JIM RICHARDSON/National Geographic Creative

密林にそびえる壮大な王都の寺院

　9世紀に現在のカンボジア北西部に興り、かつてインドシナ半島のほぼ全域を支配したクメール人のアンコール王朝。歴代の王たちは、ヒンドゥー教の神や仏教の仏に捧げるため、1000を超える寺院を次々と建てた。中でも12世紀頃、首都アンコールに建設された石造寺院アンコール・ワットは、東南アジア最大級の宗教建築として世界に名高い。建物に施された精緻な浮き彫りは、クメール美術の傑作といわれる。15世紀に王朝が滅亡すると、寺院の多くはジャングルに飲み込まれて荒廃した。
　現在は田舎町シェムリアップを拠点に観光でき、アンコール・ワットをはじめバイヨン寺院を擁する城塞都市アンコール・トムや、タ・プロームなど多くのアンコール遺跡を見ることができる。

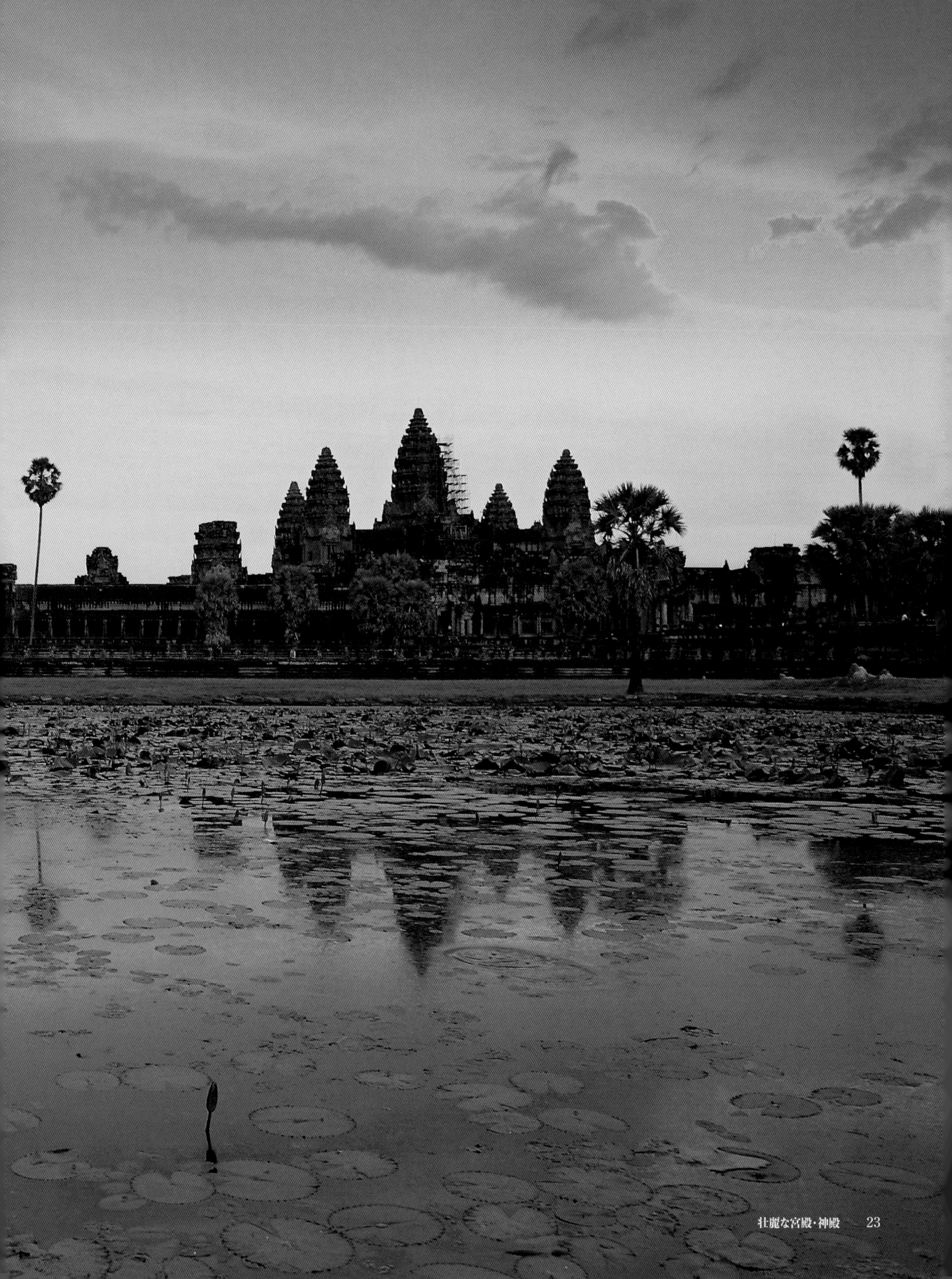

アンコール・ワットの興亡

中世カンボジアに花開いた華麗なる国家

アンコール・ワットを彩るいくつもの尖塔が建立されたのは1100年代半ばのこと。その半世紀後、アンコール王朝は絶頂期を迎えた。歴代の王たちは600年の歳月にわたって、アンコールを中心にインドシナ半島のほとんどを支配し、ヒンドゥー教芸術の最高傑作を彫り込んだ数々の寺院を築いた。王朝に富をもたらしたのはコメを中心とした農業経済と高度な治水システムだった。

アンコール王朝が没落すると、かつての都城は森林に覆われてしまった。

複数の頭を持つヘビの姿をした水の神ナーガは、クメールに伝わる神話に欠かせない。降雨をつかさどり、繁栄をもたらすとされる。

DESIGN: JUAN VELASCO. ART: BRUCE MORSER. TEXT: JANE VESSELS. RESEARCH: ROBIN T. REID. PRODUCTION: MOLLY SNOWBERGER. CONSULTANTS: GREATER ANGKOR PROJECT A COLLABORATION OF APSARA, FRENCH SCHOOL OF ASIAN STUDIES (EFEO), AND UNIVERSITY OF SYDNEY; MICHAEL D. COE, YALE UNIVERSITY; ROLAND FLETCHER, UNIVERSITY OF SYDNEY; HELEN IBBITSON JESSUP, FRIENDS OF KHMER CULTURE; MARTIN POLKINGHORNE, UNIVERSITY OF SYDNEY; CHRISTOPHE POTTIER, EFEO TIMELINE MAPS: GABRIELLE EWINGTON, MITCH HENDRICKSON, AND ANDREW WILSON, UNIVERSITY OF SYDNEY

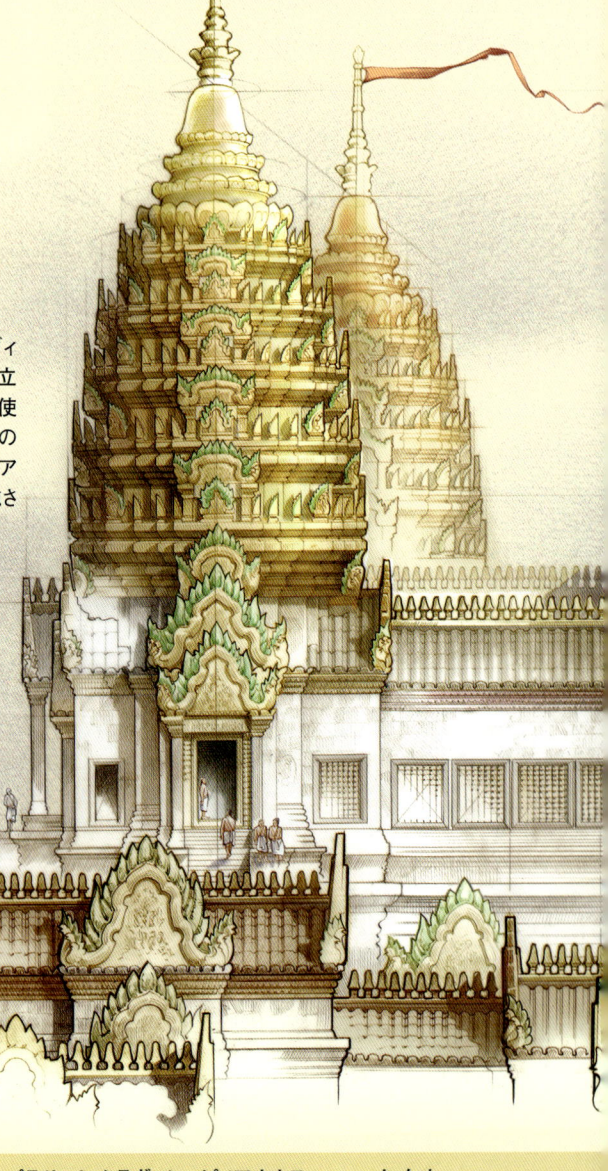

アンコール・ワット

世界最大の宗教建築。ヒンドゥー教のヴィシュヌ神に捧げるため、約40年かけて建立されたが、15世紀以降は仏教寺院として使われてきた。アンコール王朝衰退後、多くの寺院はジャングルに覆われて荒廃したが、アンコール・ワットの尖塔と壮麗な彫刻が施された回廊は保存されてきた。

アンコールの寺院群

アンコールを都に定めた王が建てたプノン・バケンを皮切りに、王国の支配者たちは行政拠点とする寺院を、少なくとも一つは築いた。1000平方キロもある大アンコール全体で、大きな寺院が50以上見つかっており、地域ごとの小寺院は、1000カ所もあったと推定される。

プノン・バケン
紀元900年頃

プラサート・クラヴァン
921年

ピメアナカス
910〜1100年頃

タ・ケオ
1000年頃

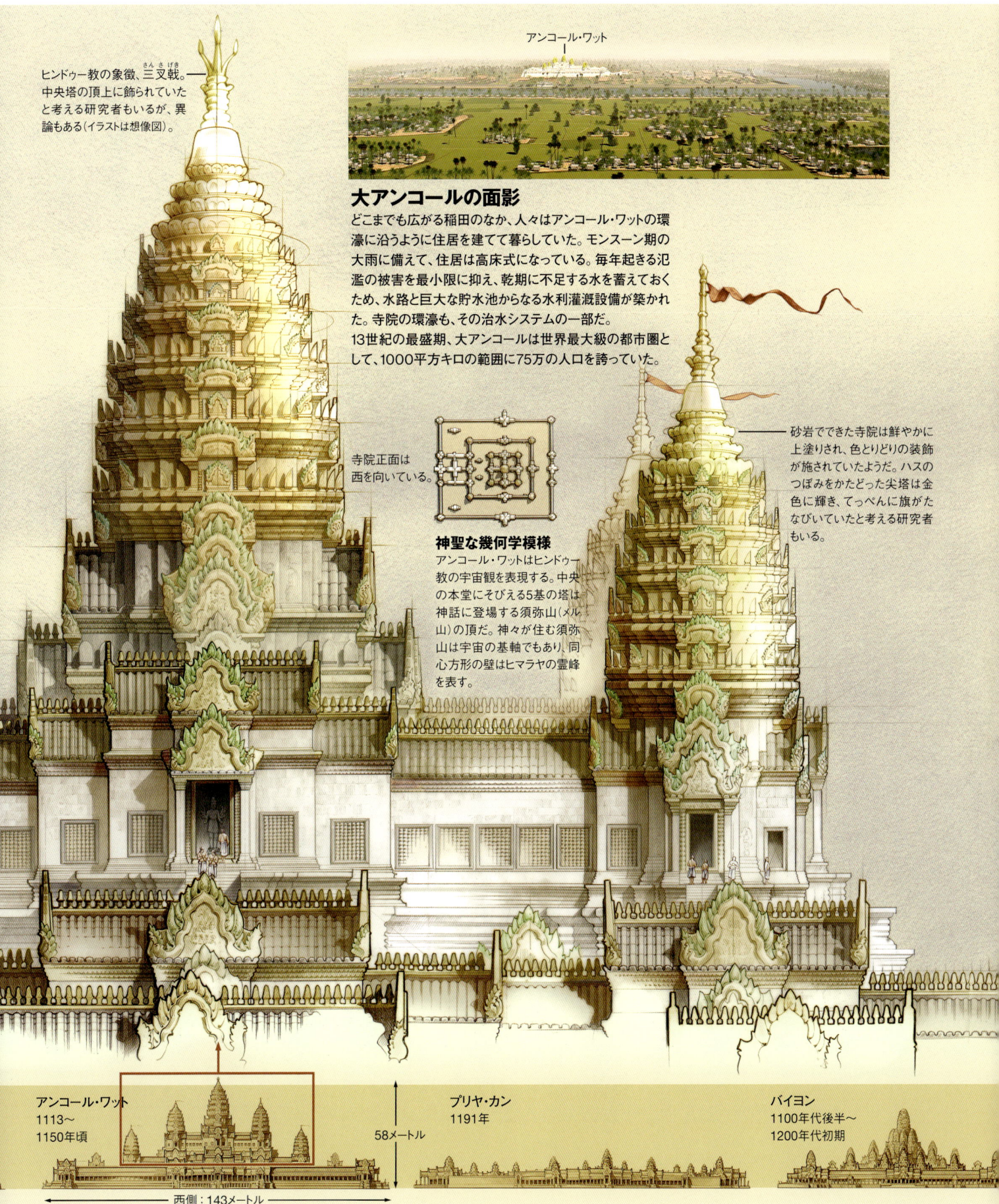

ヒンドゥー教の象徴、三叉戟(さんさげき)。中央塔の頂上に飾られていたと考える研究者もいるが、異論もある（イラストは想像図）。

アンコール・ワット

大アンコールの面影

どこまでも広がる稲田のなか、人々はアンコール・ワットの環濠に沿うように住居を建てて暮らしていた。モンスーン期の大雨に備えて、住居は高床式になっている。毎年起きる氾濫の被害を最小限に抑え、乾期に不足する水を蓄えておくため、水路と巨大な貯水池からなる水利灌漑設備が築かれた。寺院の環濠も、その治水システムの一部だ。
13世紀の最盛期、大アンコールは世界最大級の都市圏として、1000平方キロの範囲に75万の人口を誇っていた。

寺院正面は西を向いている。

神聖な幾何学模様

アンコール・ワットはヒンドゥー教の宇宙観を表現する。中央の本堂にそびえる5基の塔は神話に登場する須弥山(メル山)の頂だ。神々が住む須弥山は宇宙の基軸でもあり、同心方形の壁はヒマラヤの霊峰を表す。

砂岩でできた寺院は鮮やかに上塗りされ、色とりどりの装飾が施されていたようだ。ハスのつぼみをかたどった尖塔は金色に輝き、てっぺんに旗がたなびいていたと考える研究者もいる。

アンコール・ワット
1113〜
1150年頃

プリヤ・カン
1191年

バイヨン
1100年代後半〜
1200年代初期

58メートル

西側：143メートル

壮麗な宮殿・神殿　25

アンコール王朝を支えた信仰

ヒンドゥー教と仏教はいずれも紀元1000年以前に、インドとの海洋交易を通じて東南アジアに伝わった。アンコール王朝初期の王たちはヒンドゥー教の神々に捧げる寺院を建立し、自らを半神格化した。王朝最盛期に信仰の対象は仏教に移った。土着の精霊ネアック・ターは、当時も今も、人々に崇められている。

ヴィシュヌ

シヴァ

ブラフマー

ブッダ

ヒンドゥー教

ヒンドゥー教の3主神（左）のうち、歴代の王が守護神に選んだのはもっぱらヴィシュヌとシヴァである。シヴァ神を象徴するリンガ（右）にはほかの主神の姿も描かれ、すべての寺院で信仰の対象となっていた。リンガは通常、ヨニと呼ばれる台座に設置され、生命の源として動物の乳や酒をかけて清められた。

リンガ、10世紀（高さ45.7センチ）
フランス国立ギメ東洋美術館所蔵
RÉUNION DES MUSÉES NATIONAUX/ART RESOURCE, NY

仏教

アンコール王朝の国教は1181年、仏教に定められたが、ヒンドゥー教の神々が排斥されたわけではない。右の仏像は宗教融合を表す。嵐がくるとも知らず、湖畔で瞑想にふけるブッダの体を、水の神ナーガが持ち上げて安全な場所に移したという言い伝えがあり、この仏像には根強い人気がある。

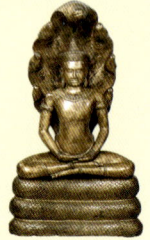

ナーガ上のブッダ像
12世紀頃（高さ73センチ）
アジア・ソサエティ（ニューヨーク）所蔵
ロックフェラー3世夫妻コレクション

天界の踊り手たち

ヒンドゥー教の創造神話「乳海攪拌」では、アプサラスという美しい天女たちが泡から誕生し、神々や昇天した人間のために踊り、歌う。宗教を問わずアンコールのほとんどの寺院には、服装や髪型もさまざまなアプサラスとデヴァター（女神）が数千体は描かれ、アンコール・ワットだけでも、1700体が壁に彫られている。その優美な動きは、カンボジアの古典舞踊にも反映されている。

バイヨン寺院にある、砂岩のデヴァター像（高さ約1メートル）
JUAN VELASCO

石に刻まれた碑刻文

バイヨン寺院の壁は圧倒的なスケールの浮き彫りに彩られている。戦いに勝利する場面だけでなく、出産、賭博、市場など人々の日常が描かれた。未完成部分からは、職人たちが線画を描いてから彫っていった過程がわかる。アンコールの寺院群には1300ほどの碑刻文が残っているが、ヤシの葉や樹皮に記された記録は失われてしまった。

彫刻のプロセス

線画　　立体彫り込み　　仕上げ彫り

バイヨン寺院を見守る顔

仏教徒だったジャヤヴァルマン7世が建てたバイヨン寺院。その仏塔に刻まれた"顔"は800年ものあいだ、穏やかな表情でアンコールを見守ってきた。全部で200近くある四面仏尊顔の彫刻はジャヤヴァルマンの姿とも言われているが、人々を救うために人間界にとどまっている菩薩の一種、ローケーシヴァラ（観世音菩薩）にも見える。

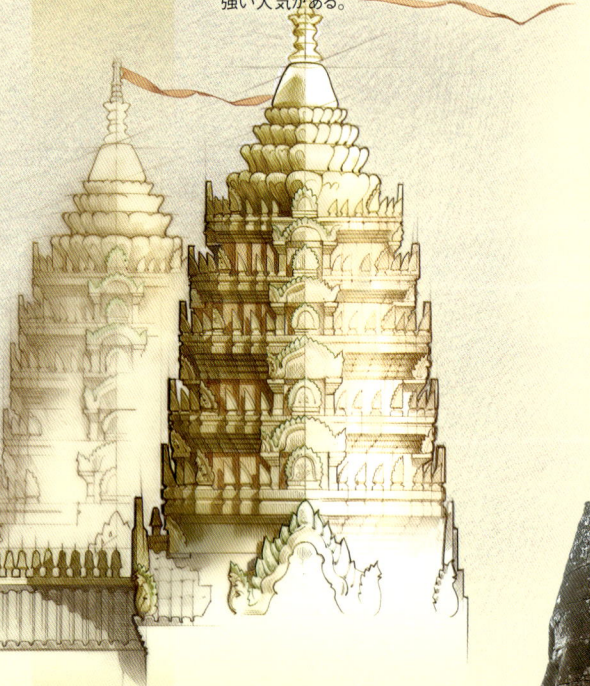

宴の準備

バイヨン寺院の浮き彫り。ブタを熱湯につけて毛をむしる傍ら、小さな火で米を炊く。頭の上に載せて運んでいるのはヤシの樹液から作った砂糖かもしれない。右端の男性は串刺しにした川魚を焼いている。

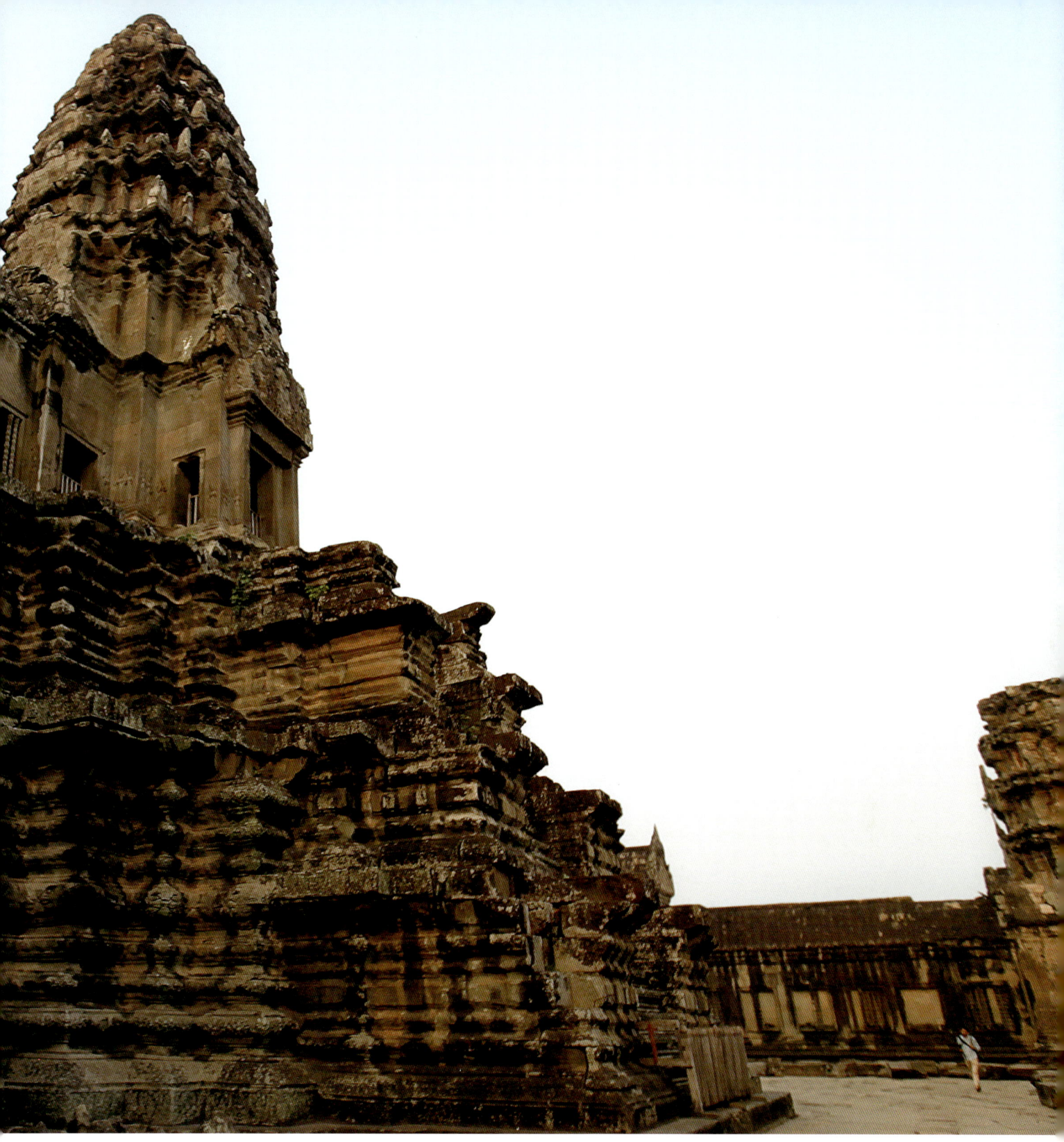

アンコール・ワットは須弥山を模した五つの大きな塔と三つの回廊から成る。中央の塔に向かって回廊の基壇が高くなっていく構造。回廊へ続く階段は驚くほど急勾配だ。
JILL SCHNEIDER/National Geographic Creative

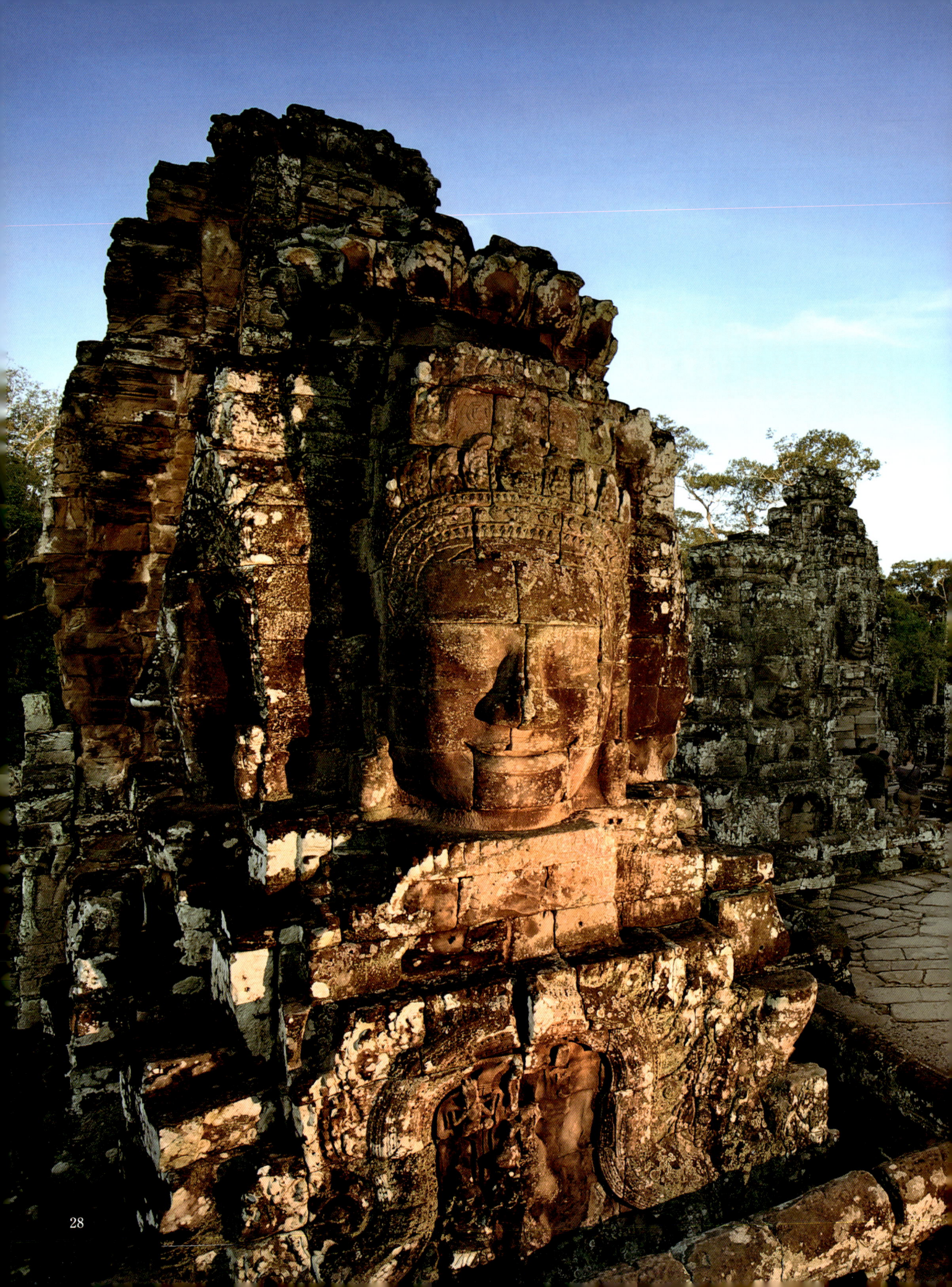

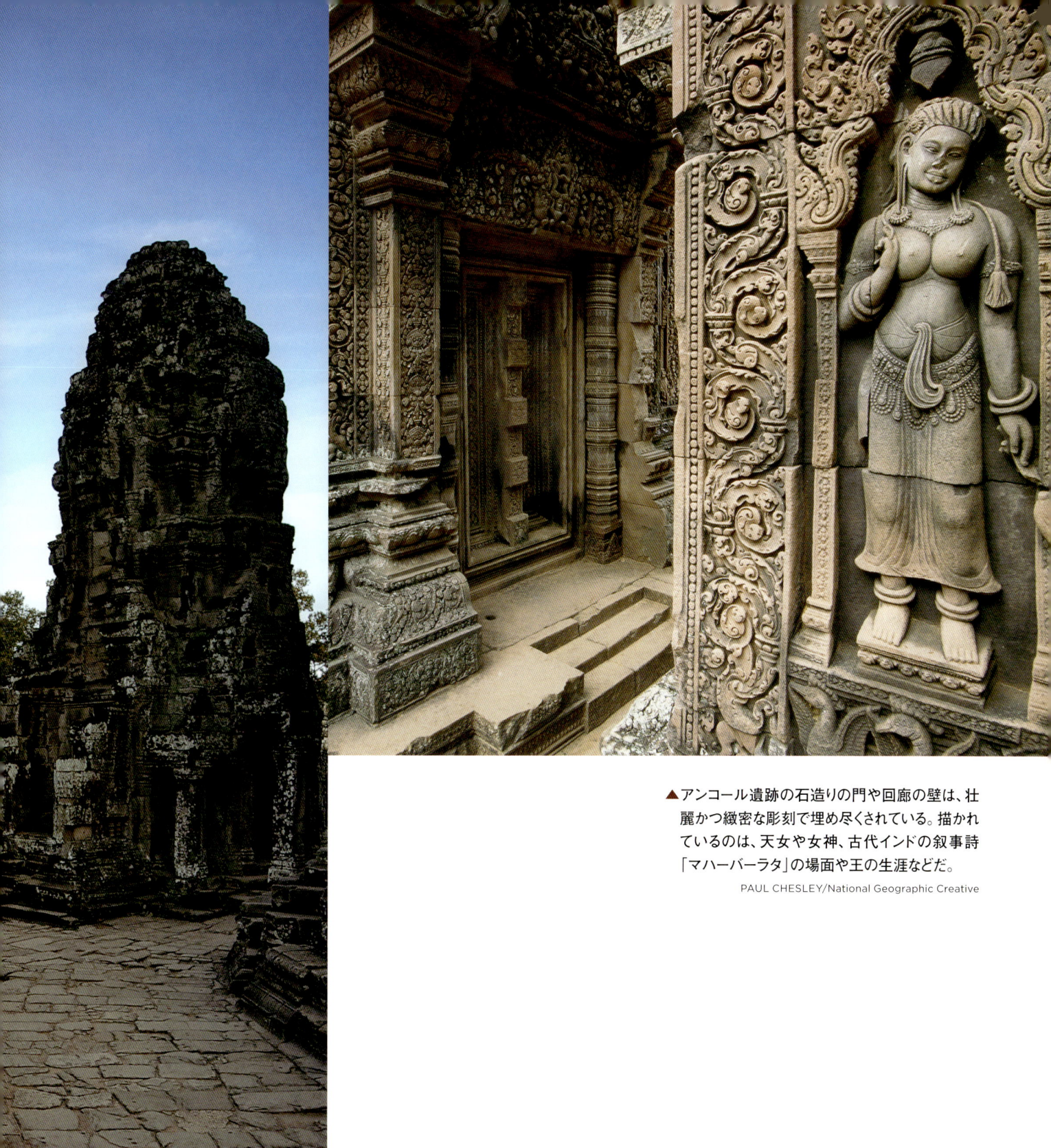

▲ アンコール遺跡の石造りの門や回廊の壁は、壮麗かつ緻密な彫刻で埋め尽くされている。描かれているのは、天女や女神、古代インドの叙事詩「マハーバーラタ」の場面や王の生涯などだ。
PAUL CHESLEY/National Geographic Creative

◀ アンコール・トムの中心部にあるバイヨン寺院には、塔の四面に刻まれた巨大な顔が乱立する。観世音菩薩とも、ジャヤヴァルマン7世の顔とも言われている。
JIM RICHARDSON/National Geographic Creative

壮麗な宮殿・神殿　29

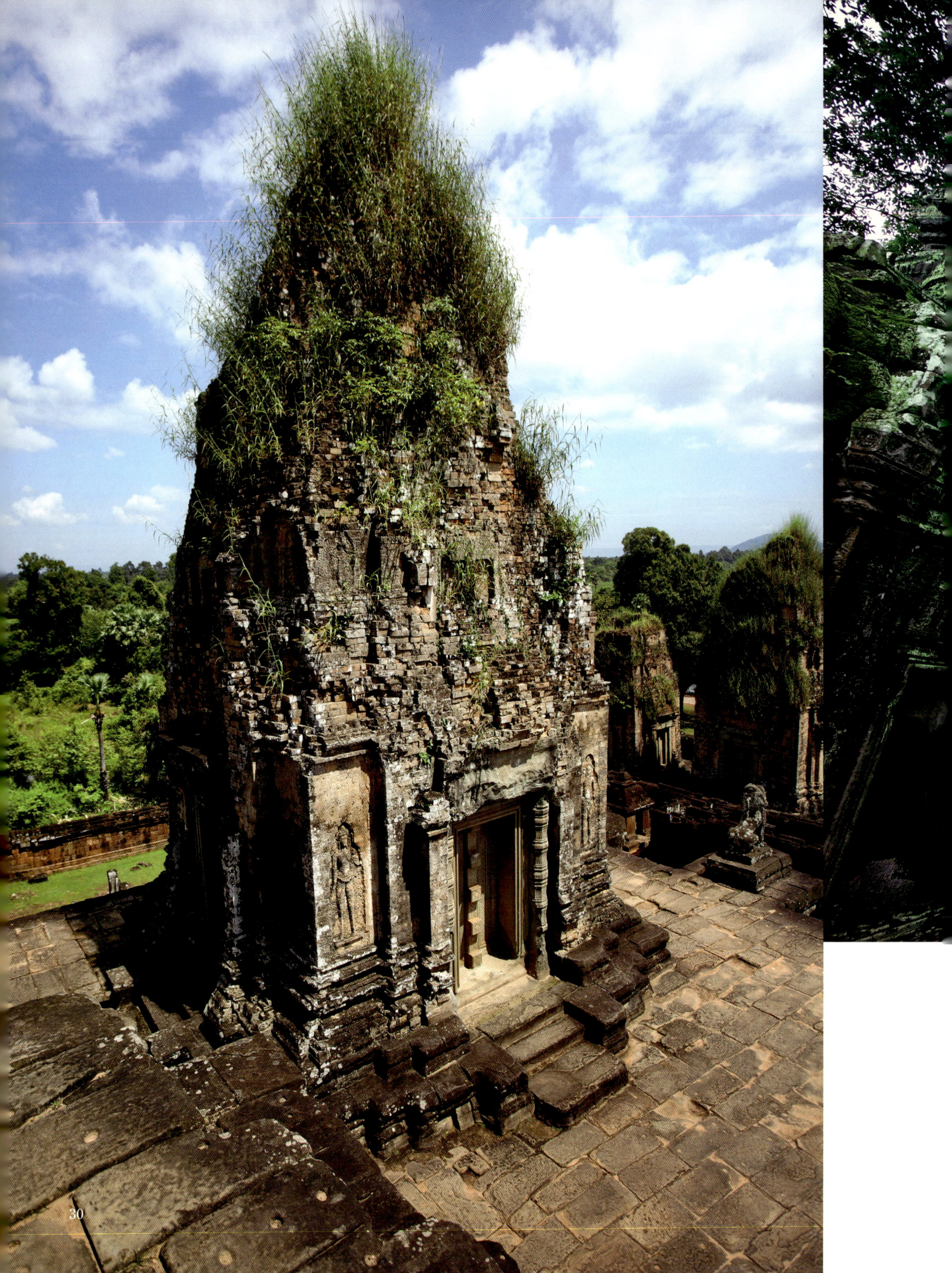

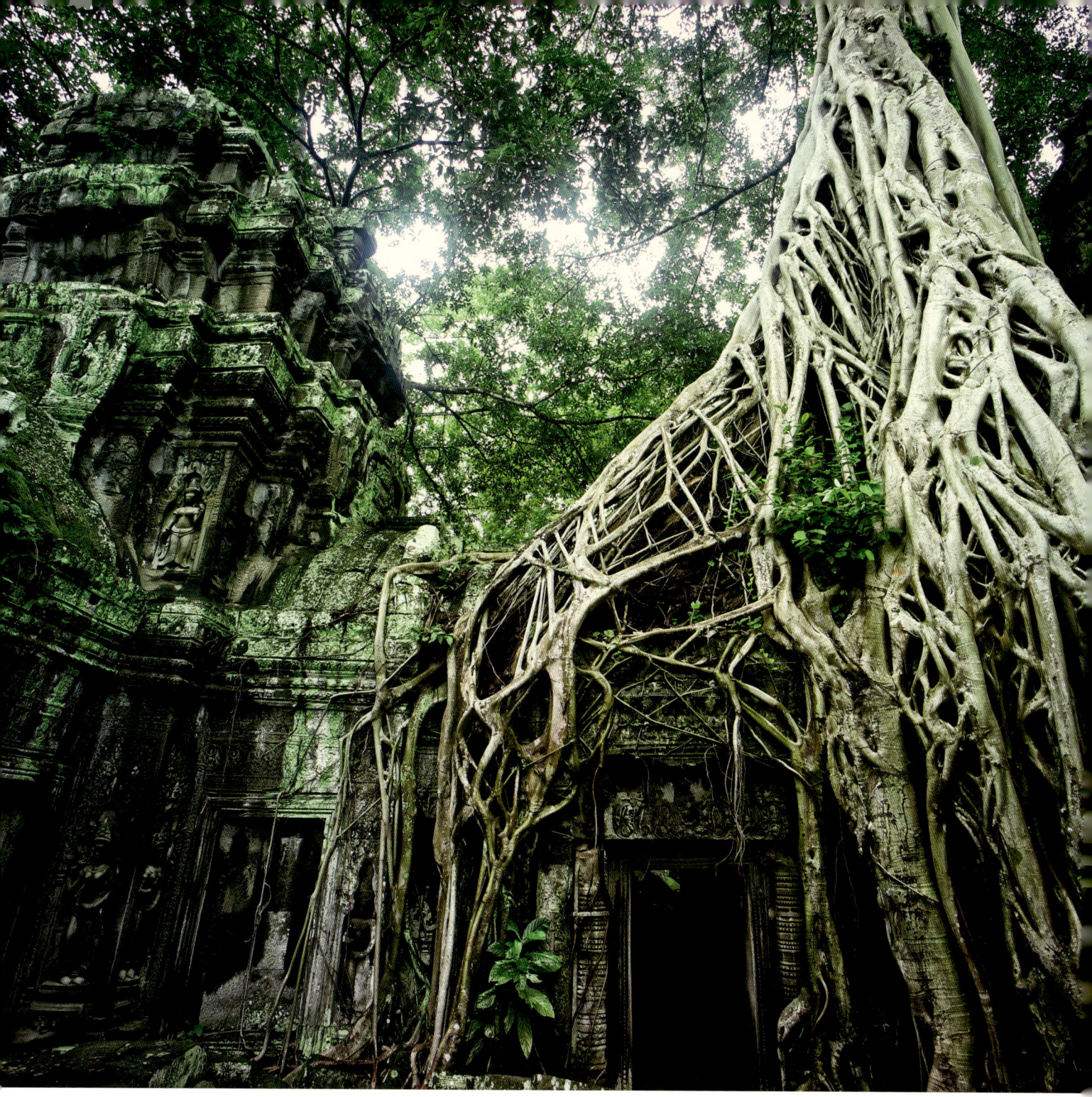

▲往時は多くの修行僧が暮らしたタ・プローム寺院。今は、苔むした廃墟に熱帯の巨木が根を下ろす。19世紀に密林で発見された当時の姿のまま保存されている。

KIKE CALVO/National Geographic Creative

◀アンコール・トムの北東にあるプリヤ・カーンは、最盛期の王ジャヤヴァルマン7世が建てたヒンドゥー教と仏教の複合寺院。

SCOTT S. WARREN/National Geographic Creative

世界の中心を示す宮殿

　中国では北京に首都を置いた元や明などの王朝が宮城を造り、改築を繰り返した。最後の清王朝によって現在の形になったのが紫禁城だ。紫禁城の「紫」の字は最高神である天帝の居城であり、世界の中心とされた「紫微垣」に由来する。15世紀初めから約500年間にわたり、明・清代の皇帝24人の居城となり、宗教儀式や政治の中枢となった。その規模は世界でも類を見ないほど大きく、南北約1キロメートル、東西約750メートルにおよぶ。壁と堀に守られた敷地内には、正殿の太和殿をはじめとする豪壮な宮殿が整然と立ち並ぶ。すべては古代の陰陽道に従い設計され、皇帝が天帝の命を受けた支配者であることを示した。現在では故宮博物院として公開されている。

紫禁城
（中華人民共和国）

雪景色の紫禁城。
MICHAEL S. YAMASHITA/National Geographic Creative

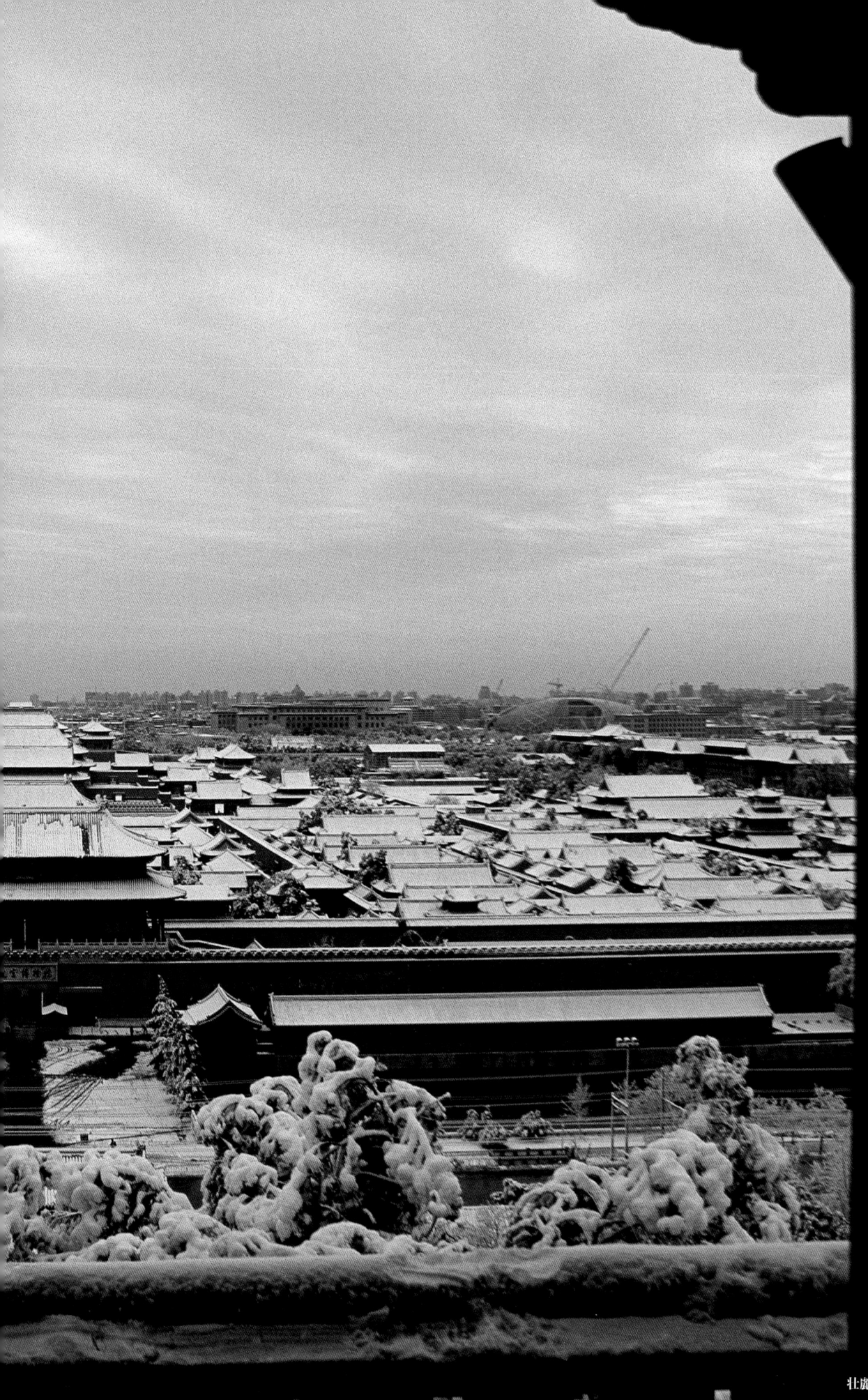

壮麗な宮殿・神殿 33

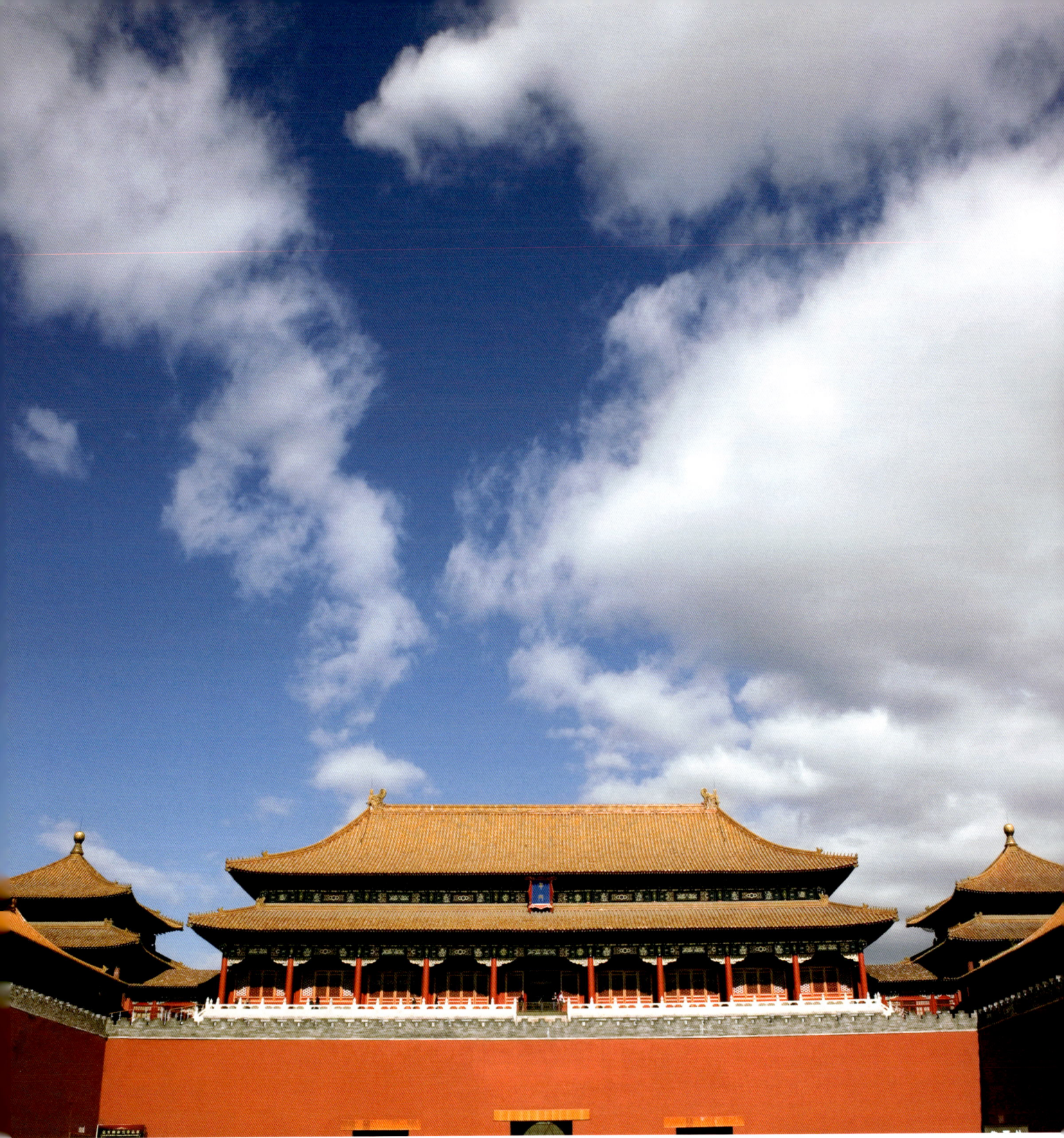

紫禁城の城壁には四方に一つ門があり、南(午の方角)の入り口にあたる午門は特に豪壮。紫禁城の政治の場である外朝の正門にあたる。
XPACIFICA/National Geographic Creative

天下の調和を示した紫禁城

　15世紀初めから20世紀初めまでのほぼ5世紀にわたって、明・清代の皇帝24人の宮殿だった紫禁城は、北京の中心部に位置している。宝石箱のように数多くの部屋に分かれ、幾重にも壁で囲まれたこの宮殿は、一般社会から隔絶された皇族の私邸であると同時に、壮麗な儀礼が執りおこなわれる場であり、複雑に入り組んだ巨大な官僚機構の中枢でもあった。内部には皇帝の色とされる黄色い瓦屋根と深紅の壁の建物が立ちならび、その細部に至るまで、皇帝が天命により、調和とヒエラルキーを保ちながら天下を治めることを世に示すものだった。

古代から中国で最高神である「天帝」を表す北極星は、天下を治める皇帝の象徴であり、

紫禁城

その色は紫とされていた。

庶民は入ることが許されなかった紫禁城は、

清朝の最盛期には1万人が暮らす、世界で最大の宮殿だった。

陰陽説
宮殿内の建物は、古代中国の陰陽説の原理に従って配置されている。外朝の主要な宮殿は南向きで、これは男性原理である陽を表す。一方、外朝の北にある内廷は、女性原理である陰を表している。

内廷
皇帝とその一族、女官たちがここで暮らした。

外朝
皇帝が政治を行う場で、三大殿などが置かれた。

→ 次ページで拡大

紫禁城の周囲は、幅52メートルの堀と高さ10メートルの壁が取り囲む。

午門は外朝の正門に当たり、皇帝が勅令を発したり、軍隊の行進を指揮したりする場であった。

端門
天安門

紫禁城の主な建造物

1	午門		
2	堀		
3	城壁		
4	角楼		
5	西華門、東華門、神武門（北門）		

外朝（政治や儀式の舞台）
- 6　金水橋
- 7　太和門
- 8　文華殿
- 9　太和殿※
- 10　中和殿※
- 11　保和殿※
- 12　武英殿

※太和殿、中和殿、保和殿の三つを合わせて「三大殿」と呼ぶ。

内廷（居住区）
- 13　乾清門
- 14　乾清宮
- 15　交泰殿
- 16　坤寧宮
- 17　御花園
- 18　乾隆花園
- 19　欽安殿
- 20　楽寿宮
- 21　養心殿
- 22　慈寧宮
- 23　西六宮
- 24　東六宮
- 25　誠粛殿
- 26　奉先殿
- 27　雨花殿

壮麗な宮殿・神殿　35

建設（1406〜1420年）

明朝初期に第3代皇帝の永楽帝が権勢を誇示するために建設した紫禁城は、1500年前の儒教の教典に記された都市計画の原理に従って建てられた。適正な秩序の保たれた都にあってこそ、皇帝は天と地の調和を図る仲介者になることができると考えられた。宮殿や門は木骨レンガ積みで、常に火事の危険にさらされていた。三大殿は完成直後に全焼し、1440年にようやく再建された。清朝だけでも、少なくとも8回は紫禁城の一部が焼失し、再建された。最後に再建されたのは、1888年のことだった。

龍の玉座
皇帝は赤い絹とクロテンの毛皮でできた王冠をかぶり、龍の彫刻をほどこして金箔を張った玉座に座って、儀式を観覧した。

太和殿
紫禁城最大の宮殿である太和殿は、大理石で造られた3層の基壇の上に立ち、中には豪華な装飾をほどこした皇帝の玉座だけが置かれている。この宮殿は通常、元日の祝賀行事や即位式、皇帝の誕生日、皇族の結婚式といった特別な儀式にのみ使われた。

歌い手たちが詠唱し、楽団が鈴や石の鐘を鳴らす。

宗教儀礼
皇子や皇族たちが玉座の近くに集まり、皇帝の結婚に敬意を表する。皇帝直属機関の六部の一つで、儀礼や祭祀、外交などを司る礼部の指揮の下、武官や文官たちは夜明け前から提灯を携えて紫禁城に入り、広大な宮廷を埋めつくした。官位ごとに決められた位置につき、式の進行係が鞭を鳴らして「叩頭！」と号令をかけると、旗や傘、円形の扇などを手にしていない者は全員ひざまずき、額を3回地面の石に打ちつける礼を3回繰り返す。

王道
皇帝の玉座から天安門に至る全長1キロ近くの細い大理石の道は「王道（または皇道）」と呼ばれ、婚礼の儀のために毛織りのじゅうたんが敷かれた。王道を通れるのは皇帝だけだが、通常は歩くのではなく、輿で運ばれた。皇帝の結婚を告知する儀式は、礼部の役人がこの道に沿って天安門まで歩いて行き、一般庶民に知らせを読み上げて終わった。光緒帝の結婚に際して行われた数々の儀式の詳しい様子は、式にあたって作らせた画集から知ることができる。

屋根の形
二重寄せ棟造りの屋根は、紫禁城の中でも最も格の高い建物であることを示している。

屋根の魔よけ
屋根に置かれた想像上の動物の数が建物の格を示す。太和殿の屋根には、鳳凰に乗った仙人（仙人騎鳳）と龍にはさまれて10種類の動物が並ぶが、10種類もいるのはここだけだ。

龍
中央の大理石の基壇には、千以上もの角のない龍の頭が、排水口として設置されている。中国では、龍は繁栄の象徴である水を運んでくると考えられている。角のある五爪の龍は、皇帝を象徴している。

高さ約15メートルの柱72本をつなぐ梁も、細かく彩色されている。

どっしりした銅製の鼎や、長寿の象徴である鶴亀の形をした香炉で、白檀と松がたきしめられる。

天幕には幸せを願って赤字で「喜」を二つ並べた「双喜文」が書かれた。

美術品の宝庫
学者でもあり、文化を振興した清朝第6代皇帝の乾隆帝の、1736年の肖像画を描いたジュゼッペ・カスティリオーネらイエズス会の修道士は、乾隆帝の宮廷に招かれ、才能や知性を認められたが、チベット仏教を信仰していた乾隆帝は、キリスト教は受け入れなかった。乾隆帝は過去の皇帝が集めた美術品や書籍、文化的遺物などを拡充し、収集品は1500万点にも達した。日本軍の侵略が迫った1933年、収集品の一部は北京から運び出され、第2次世界大戦と国共内戦時代には中国全土を転々とした。一部は共産党に敗れた国民党が台湾に持ちだし、現在は台北の故宮博物院にある。

壮麗な宮殿・神殿

外朝の入り口である太和門と人工の川にかかる
内金水橋。中央の橋を渡れるのは、皇帝だけで
あった。

MICHAEL S. YAMASHITA/National Geographic Creative

皇帝のみが使える黄色の屋根。その形も、屋根の上の魔よけの動物の装飾も、ともに建物の格式を表している。

XPACIFICA/National Geographic Creative

壮麗な宮殿・神殿　39

▲紫禁城の内部を区切る巨大な赤い壁。清朝最後の皇帝、溥儀は赤い壁の通路の間を自転車で走って遊んだと伝えられている。
JAMES L. STANFIELD/National Geographic Creative

◀ 太和殿の内部。皇帝の玉座が残されている。
RICHARD NOWITZ/National Geographic Creative

壮麗な宮殿・神殿　41

自然を映した建築

　スペインが誇る建築家アントニ・ガウディの作品は、自然をモチーフにしたきわめて独特な造形で知られる。カトリックを篤く信仰したガウディは、「神の創造した自然」をたたえ、その機能美に着想を得た。曲線や曲面を多用したデザインは一見、奇抜だが、実は合理的な構造で設計されている。

　バルセロナにそびえるサグラダ・ファミリア（聖家族贖罪教会）は、ガウディの最高傑作。聖堂内部は、樹木のように枝分かれした柱が大空間の天井を支え、まるで巨木が成長する森のようだ。宗教的シンボルや彫刻、動植物をモチーフにした装飾であふれる建物は、無機物らしからぬ生命の気配を感じさせる。

　市内にはほかにもカサ・ミラやグエル公園、カサ・ビセンスなど多くのガウディの建築作品が見られる。

アントニ・ガウディの建築
(スペイン)

サグラダ・ファミリアは着工から130年以上経つ現在も建設が続く壮大な聖堂。ガウディ没後100年となる2026年の完成を目指す。
CHRIS HILL/National Geographic Creative

未完の聖堂サグラダ・ファミリア

個人の寄付と観光収入のみを財源に、一歩ずつ完成を目指すスペイン、バルセロナのサグラダ・ファミリア教会。
前例のない、創意に富んだデザインを解説してみよう。

シンボルとなる塔

主要な塔はまだ建設されていない。これらは教会の中心に配置され、キリスト教の重要な人物であるイエス、マリア、四福音書家を象徴する。

- ペドロ
- アンドレ
- セベダイの子ヤコブ
- バルナバ
- シモン
- パウロ
- ユダ
- マティア
- マタイ
- フィリポ
- トマス
- バルトロマイ
- アルフェイの子ヤコブ
- マルコ
- イエス
- マリア
- ルカ

壮大なファサード

三つのファサードはどれも、キリストの生涯の出来事を表現している。東側、生誕のファサードはキリストの誕生を、受難のファサード（西側）は死と復活を、栄光のファサード（南側）は人々の救済を象徴している。

ガーゴイル（怪物などをかたどった吐水口）には、地元の野生生物、それも教会建設によって追いやられた生き物（このトカゲなど）が刻まれている。

受難のファサード

- マリアの塔 123m
- イエスの塔 約170m
- 福音書家の塔 125m
- 使徒の塔 117m
- 102m
- 111m
- 98m
- 107m
- 112m

ここまで完成した

- 完成した部分
- 未完成の部分。細かい部分は決まっていない

バルセロナ
マドリード
スペイン

ART: FERNANDO G. BAPTISTA, SHIZUKA AOKI
DESIGN: FERNANDO G. BAPTISTA AND OLIVER UBERTI
RESEARCH: KAITLIN M YARNALL. TEXT: JEREMY BERLIN
MAP: SAM PEPPLE. TIME LINE ART: HIRAM HENRIQUEZ
CONSULTANTS: JUNTA CONSTRUCTORA DEL TEMPLO EXPIATORI DE LA SAGRADA FAMILIA; JORDI CUSSO ANGLES, JOAN BASSEGODA NONELL, ANDREW D. CIFERNI.
PHOTOS: DOS DE ARTE (トカゲ、生誕のファサード〈モザイク〉); JUNTA CONSTRUCTORA DEL TEMPLO EXPIATORI DE LA SAGRADA FAMILIA (ブドウの房の写真); REBECCA HALE, NGM STAFF (ケインのつる); DOS DE ARTE (小尖塔): STEPHEN CHAO (中央身廊の天井)

栄光のファサード
懺悔と聖なる秘跡の礼拝堂

聖具室

聖母被昇天の礼拝堂

ただいま建設中
着工から100年以上、完成へのステップを一段ずつ上がってきた。

ガウディ本人がデザインした彫刻のある唯一のファサード。教会名の由来である聖家族がテーマになっている。

生誕のファサード

1883年
ガウディが教会の主任建築家に任命される。

1893年
定礎から11年後、教会の地下聖堂後陣が完成。

1926年
ガウディがバルセロナで死亡。

1933年
生誕のファサード完成。ガウディはこれを、教会の構造と装飾の雛形と考えていた。

1936年
スペイン内戦勃発。ガウディ・スピラによるマリア・スピラの立体模型の多くが焼失。

1939年
内戦終結。残った模型をもとに建設再開。

1978年
受難のファサードが完成。その後、彫刻家ジョセップ・マリア・スビラックスがここの彫刻を開始。

1992年
バルセロナで夏季オリンピック開催。観光客増加で教会も増収。

2010年
中央身廊のアーチ型天井が完成。取り込んだ光をただ拡散するように設計されている。

ローマ法王ベネディクト16世がサグラダ・ファミリアをバシリカ聖堂として献堂。

2020年
教会の主要な塔の屋根葺き作業が完了予定。高さは現在の約2倍になる。

2026年
144年の工期を経て、サグラダ・ファミリアは完成予定。

壮麗な宮殿・神殿　45

内部の森

ラテン十字形を基本とした内部は、ネオ・ゴシック様式の内部を、初代建築家フランシスコ・ビリャールが設計したものだが、ガウディはこれを森に覆われたような空間に変えた。柱は木の幹のように伸びて枝分かれし、光は二層屋根から入ってやわらかく広がる。

ガウディは頭文字を図案化したモザイクをデザインし、教会の交差部と後陣に配した。イエスやマリア、ヨセフの。

ガウディは教会の地下聖堂に採光窓を取り付けた。現時点での埋葬者はガウディのみ。

90m 60m

聖具室
回廊
後陣
祭壇
礼拝堂
聖具室
回廊
交差部
翼廊
中央身廊
聖歌隊席 一段高くなった聖歌隊席は1100人収容可能。
二層屋根
中央のアーチ型天井 約70m
洗礼場
側廊

教会全体は約7.5メートルの区画が基準となっていて、ほとんどの構造がこの数字に基づきガウディが設計している。

教会内部の延床面積は約4500平方メートル、8000人が着席可能。

ガウディ本人がデザインした、生誕のファサード。
JILL SCHNEIDER/National Geographic Creative

壮麗な宮殿・神殿　47

ガウディ 自然からの着想

アントニ・ガウディは、自然界の幾何学的な形を建築に初めて取り入れた。構造や装飾には、彼の郷土性や独自創性が表れている。

装飾

ガウディは自然の機能に美しさを見出した。自然界に完全な実用性が存在するなら、それは崇高な装飾になるはずだと考えた。

ハチの巣状の門

ハチの巣状やヤシの葉のパターンが、門の扉や壁や床などに、ガウディの初期の建築作品には多く見られる。

生誕のファサードの扶柵

つる草の模様

ガウディは植物のつるが巻きつく模様をよく取り入れた。トケイソウの巻きひげは生誕のファサードの壁面を飾る。

トケイソウのつる

生物由来の窓

珪藻などの自然物に見られるパターンに従って、ガウディは自然光をたくさん取り入れることのできる窓をデザインした。

生誕のファサードの常状装飾

ガウディが描いたスケッチ

構造

自然界がもつ完璧な機能に注目したガウディは、らせんや曲面など生物の基本的な構造を多用した。彼が設計した柱やアーチ、階段はすべて、自然のデザインから着想したものだ。

その他の構造 — 重力に従うアーチ

ガウディの作品はどれも懸垂曲線が特徴的だ。これは重力によって自然に垂らしたときにできる形で、ロープの両端を持って垂らしたときに見られる。ガウディは鉛を入れた袋を均等に吊るして、アーチの耐荷重性を求めた。

ガウディ様式 / ゴシック様式 / ロマネスク様式

ガウディの使った独創的なアーチの立体模型が写真に残っていたので、設計図代わりに使われている。

屋根

この屋根の特徴は双曲面の筒状になった採光口。屋根光を反射させ、やわらげる働きをする。

散光器

らせん階段

動植物や惑星系に見られるらせんは、ガウディ作品にも繰り返し現れる形でありテーマだ。

カタツムリの殻や落下するカエデの種など、らせんはエネルギーの運動し、ガウディの形や運動が見られる。

カタツムリ

柱

ガウディは理想の柱を求めて、植物がらせん状に葉を伸ばして成長する様子を研究している。どの葉にも日光が当たりやすく、構造にも強いからだ。

アベリア（スイカズラ科）はらせん状に葉を伸ばして育つ。

柱の仕組み

ガウディの柱は、自然の木のように枝の重みを一つの幹で支える仕組み。また柱の面数は、根元の8角形から上に行くほど、らせん状に生えた葉が重なっていくように2倍、2倍と増えていく。

従来の方式

ゴシック様式の大聖堂では、横方向の荷重を斜めに渡した「飛梁（フライング・バットレス）」で支える。ガウディはこれを松葉杖にたとえ、美しくないと言って嫌った。

ドイツのケルン大聖堂

回廊の窓

珪藻

サグラダ・ファミリアの階段室

モクレンの葉

ガウディが設計した学校

葉っぱ状の屋根
葉の形を取り入れた屋根のデザイン。錐状面というこの曲面は、かなりの重さにも耐え、雨水のはけもよい。

小尖塔の詳細
柱の先端は、ガウディが研究した結晶や穀類の穂、バルセロナ地域に生える草などをかたどっている。

黄鉄鉱

ガウディは黄鉄鉱や蛍石、方鉛鉱といった鉱物結晶の形を得てガウディは小尖塔を設計した。

ラベンダーや小麦、草などの植物に発想を得てガウディは小尖塔を設計した。

ラベンダー

後陣の小尖塔

樹木にならう
教会内部に森を作るため、ガウディは樹木の特徴を柱に取り入れた。中央身廊の柱の最上部は、巨大な幹と枝の分かれ目を表している。

柱にある照明設置スペースは、木の「うろ」を模している。

自然界には双曲放物面がふれている。木の根と幹の境目や、人間の親指と人差し指の間の皮膚など。

双曲放物面

受難のファサードの柱脚

バンヤの木

64面 約2m
32面 約4m
16面 約8m
8面

ガウディの方式
ゴシック様式の伝統を少し逸脱して、横方向の荷重を身廊の柱にかける独特の方式をとった。その結果、画期的な工法が可能になった。

スペインのサグラダ・ファミリア

拡大図の範囲
平面図
1372 kPa
2455 kPa
979 kPa
柱にかかる圧力。kPaは1平方メートルあたりのキロニュートン。

拡大図の範囲
平面図
7847 kPa
3923 kPa
1096 kPa

主要な柱には4種類の太さと形があり、すべて最上部では円になっている。根元部分の面数と直径は、その柱にかかる荷重で決まる。

6面 約10m
8面 約14m
10面 約17m
12面 高さ約21m

壮麗な宮殿・神殿 49

2010年に公開されたサグラダ・ファミリアの中央身廊。自然光がやわらかく降りそそぐ。枝分かれした樹木のような柱が支える天井は、殉教のシンボルであるシュロの葉のモチーフで飾られている。
TINO SORIANO/National Geographic Creative

壮麗な宮殿・神殿　51

ガウディの処女作であるカサ・ビセンスの室内。モザイク・タイルをふんだんに使い、つる草や黄色い花、シュロの木など身近な植物のモチーフであふれている。近年、内部も一般公開される予定。
TINO SORIANO/National Geographic Creative

波打つフォルムが特徴的な高級マンション、カサ・ミラ。うねるような屋根やバルコニーの曲線が目を引く。屋上に上がれば不思議な形の煙突や換気塔が立ち並び、まるで異世界のよう。奥にサグラダ・ファミリアが見える。
ANNIE GRIFFITHS/National Geographic Creative

壮麗な宮殿・神殿　53

54

カサ・ミラの中庭から建物を見上げたところ。
TINO SORIANO/National Geographic Creative

壮麗な宮殿・神殿　55

Column 1
ナショジオが記録してきた
大建築の姿

ナショナル ジオグラフィック誌に掲載されたり、アーカイブに保存されている、大建築のかつての姿を伝える写真の数々。建設途中や、放置され荒れ果てていた姿もあれば、現在とあまり変わらない姿も見られ興味深い。

1882年から現在まで建設が続くサグラダ・ファミリアの、建築開始当初の姿。1915年頃の撮影。周囲は人家もまばらで、家畜が歩き回っている。

National Geographic Creative

1946年頃に米軍が空撮した、今では珍しい鳥瞰写真。天安門の東側にある大廟を写したもの。清朝は1912年に滅び、かつての紫禁城の主はすでにいない。

US NAVY OFFICIAL/National Geographic Creative

1923年、フィレンツェの街にたたずむサンタ・マリア・デル・フィオーレ大聖堂(ドゥオモ)。堂々たる姿は、現在のドゥオモとほとんど変わらないように見える。

JULES GERVAIS COURTELLEMONT/National Geographic Creative

57

Chapter2
伝説の建造物

現在では多くの部分が失われてしまい全容が見られないものや、伝説として語り継がれてきた場所を紹介しています。近年になって一部や墓所が発見されるなどして、伝説が証明されています。

59

ヘロデ王の遺産

　紀元前1世紀、ローマの力をうしろだてにユダヤ王国を支配したヘロデ王。新約聖書ではキリスト生誕時に幼児殺しを行った王として伝えられるが、建築と都市計画に深い素養をもち、大規模な建築事業を次々に手がけた。現在のパレスチナとその周辺には、ヘロデ王が改修・建設した宮殿や砦、港湾都市の遺構が数多く存在する。
　2007年に王墓が発見されたヘロディウムは、丘に造られた要塞宮殿だった。マサダ要塞とともに、ローマの支配に対する反乱軍の拠点となった伝説的な場所だ。ヘロデ王が大改修を行ったエルサレムの第二神殿の遺構「嘆きの壁」と同じく、王の死後2000年以上経った今でも、ユダヤ民族の精神的な拠り所となっている。

ヘロデ王が建築・修復した建造物（イスラエル）

現在のイスラエルの首都エルサレムから南に13キロの丘に、ヘロデ王が建設した要塞宮殿ヘロディウムがある。残された柱や階段などが見える。丘のふもとには庭園都市である下ヘロディウムが広がっていたという。

JODI COBB/National Geographic Creative

◀ ヘロディウムがある丘の中腹からは、2007年にイスラエルの考古学者によってヘロデ王の墓が発見された。人工の丘にはかつて劇場などもあったが、この墓の建設のために取り壊された。
MICHAEL MELFORD/National Geographic Creative

▲ ヘロデ王の墓の床に敷かれたモザイク。
MICHAEL MELFORD/National Geographic Creative

伝説の建造物 63

ヘロデ王は、地中海に面したユダヤ北岸のカイサリアに十分な水深のある港を築いた。カイサリアは港湾都市として栄え、3500人収容の劇場や水道橋などのローマ建築が現存する。

MICHAEL MELFORD/National Geographic Creative

伝説の建造物　65

死海沿岸のユダ砂漠にそびえるマサダ要塞。約390メートルの岩山の上に立ち、まるで空中に浮かぶ巨大な船のようだ。ヘロデ王が改修した多くの建造物のなかでも、堅牢性、王族の豪華な部屋、高度な給水・貯水網などに優れ名高い。

MICHAEL MELFORD/National Geographic Creative

伝説の建造物　67

大建築家ヘロデ王

エルサレムの第二神殿▶
ヘロデ王は、神殿の丘の中央にあるこの聖地を修復する際、司祭1000人を動員した。磨きこまれた白い石灰岩の壁と金の装飾が陽光を受けて輝いたという。門には、凝った模様彫刻された。

(図中ラベル: 神殿の丘、第二神殿、嘆きの壁、門)

◀カイサリア
都市名は、初代ローマ皇帝カエサル・アウグストゥスに由来する。ヘロデが港の近くに神殿を建てて忠誠心を示すと、皇帝は戦車競技場と劇場を与えた。

(図中ラベル: 城壁、港への入り口、アウグストゥスとローマの神殿、戦車競技場、劇場、ヘロデ王の岬の宮殿)

ヘロディウム▶
王墓は、頂上の要塞宮殿と下の宮殿の間にある。エリコを出発した葬列は、下の宮殿の横にある長さ365メートルのテラス(赤線の部分)に集まったと思われる。

(図中ラベル: 東の塔、要塞宮殿、ヘロデ王の墓、墓への階段、下の宮殿、テラス、浴場、プール群、下ヘロディウム)

68

イスラエル、エルサレムにある神殿の丘の西側に残る「嘆きの壁」。写真の右中央から下の部分で、ヘロデ王が改修した第二神殿の城壁の一部と伝わる。ユダヤ教の重要な聖地だ。毎日、多くのユダヤ教徒が集まり、神殿再建の願いもこめて祈りを捧げる。　JODI COBB/National Geographic Creative

伝説の建造物　69

先史時代の人々が
残した巨石建造物

　英国スコットランドの北の果ての海に浮かぶオークニー諸島には、およそ5000年前の巨大な石の建造物群が残っている。ここには英国で最も古い環状列石が立っているだけではない。新石器時代の人々の暮らしぶりをうかがわせる大規模な集合住宅や、墳墓などの宗教施設のようすが明らかになってきている。

　近年は、紀元前3200年頃に築かれたネス・オブ・ブロッガーからは砂岩で造った大規模な宗教施設が発掘され、専門家は古代ローマや古代ギリシャの建築に引けをとらない精巧さと発想に驚く。

　こうした巨石文明の遺物は、英国における新石器時代の文化や宗教を理解する手がかりとして注目されている。

オークニー諸島の巨石遺跡
（英国スコットランド）

2002年から調査が始まったネス・オブ・ブロッガーはまだ全体の1割が発掘された段階だが、幾何学模様が刻まれた石板や儀式の道具など、新石器時代における芸術性の高い遺物が多数発見されている。

JIM RICHARDSON/National Geographic Creative

ストーンズ・オブ・ステネスは英国で最も古い環状
列石で、ストーンヘンジのルーツと考えられている。
いまでは周囲でのんびりと羊が草をはむ。

JIM RICHARDSON/National Geographic Creative

新石器時代のオークニー

巨石建造物や石造りの集落、墳墓が数多く建設された先史時代のオークニー諸島は、海上交通の要衝だった。巡礼者が集まる信仰の中心地でもあり、その文化は遠く海を越えて広まった。

これまでに発見された
新石器時代の遺跡
- ◆ 集落
- ◉ 墳墓
- ● 祭祀場

伝説の建造物 73

ネスの聖なる場所

今から10年ほど前に発見されたネス・オブ・ブロッガーは、広域に点在する祭祀場の中心地と考えられている。壮大な構想と精巧な技術をもって、約1000年もの歴史を築いたこの遺跡が、新石器時代の英国に対する認識を根底から変えつつある。

全盛期の神殿群
紀元前2800年頃のネス・オブ・ブロッガー。約1000年にわたって使用される間に何度か建て直され、さらに大きく精巧な神殿が築かれていった。

JOHN TOMANIO, NGM STAFF; AMANDA HOBBS
イラスト：DYLAN COLE. NGM MAPS
出典：NICK CARD, ARCHAEOLOGY INSTITUTE, UNIVERSITY OF THE HIGHLANDS AND ISLANDS

類似性のある遺跡群
リング・オブ・ブロッガー、ネス・オブ・ブロッガー、ストーンズ・オブ・ステネス、メイズハウは、儀式を介して結びついた祭祀場群だったと考えられる。

1 太古の湿地帯
最終氷期が終わった後、新石器時代の間は海面の水位が上昇し続けた。そのため海岸沿いは、沼地や湿地帯となっていた。

2 屋外での儀式
人々はここで生活はせず、定期的に訪れていたと考えられる。儀式としての行進を行い、供物をささげたのかもしれない。

3 石壁の囲い
高さ約3メートル、厚さが最大5.5メートルもあるこの石壁は、これまで英国で見つかった先史時代の石壁としては最大規模。

4 天と地を結ぶ場所
遺跡の中央にある立石は、春分と秋分の太陽の方角に合わせて配置され、大地と天空を結ぶ象徴であったとされる。

5 進んだ建築技術
石を長方形に削った瓦の屋根は欧州で最古の出土例。石壁の一部が天然の顔料や色つきの石で飾られていた痕跡も見つかった。

6 ごみの山の役割
高さ5メートルを超えるこのごみの山では、豊作や生命の循環、死、崩壊、復活に関する儀式が行われた可能性もある。

伝説の建造物　75

メイズハウは4500年以上も前に造られたオークニー最大の墳墓。墓の入り口は、冬至の前日に夕日の光が差し込む方角に設けられている。
JIM RICHARDSON/National Geographic Creative

伝説の建造物　77

▶約5000年前の墳墓であるトゥーム・オブ・イーグルス。1万6000点以上の人骨が、オジロワシのかぎ爪とともに安置されていた。
JIM RICHARDSON/National Geographic CreativeCreative

▲パパ・ウェストレー島のナップ・オブ・ハワー遺跡。
北ヨーロッパに現存する最古の石造住居の跡。
JIM RICHARDSON/National Geographic CreativeCreative

黄金宮殿の眠る
都市ローマ

ローマ（イタリア）

フォロ・ロマーノは、古代ローマの政治と経済の中枢だったフォルム（公共広場）。神殿や凱旋門など、皇帝たちが建てたさまざまな時代の建築物が多数混在している。

KENNETH GARRETT/National Geographic Creative

　地中海世界を支配し、400年以上も続いたローマ帝国。今に残る遺跡も壮大だが、その以前はどのような姿だったのだろうか。

　実は、現在のローマ市内に残る円形闘技場コロッセオの真下には、巨大な黄金宮殿ドムス・アウレアが眠っている。紀元64年のローマ大火による広大な焼け跡に建てられた宮殿だが、建設したネロ帝の死後は地下に埋もれて忘れ去られた。その上には、後世の皇帝たちが数百年かけて大帝国の首都にふさわしい都市を築きあげた。フォロ・ロマーノ（公共広場）を中核に、神殿や凱旋門、競技場や浴場、劇場などが造られ、その遺構は現代にいたるまでローマに継承されている。

　また、最盛期のローマ帝国では広く植民市が建設されたため、地中海沿岸には、ローマ時代の都市づくりをよく伝える大規模な遺跡が今でも残されている。

皇帝ネロの壮大な野心を映した都

　ネロは自らの偉大さの象徴として、ローマの中心地に大規模かつ壮麗な宮殿を築いた。

　ドムス・アウレア（黄金宮殿）はローマの大火で焼けた約100ヘクタールもの広大な敷地に建てられ、美しく手入れされた森や庭園、大きな人工池も設けられた。

テベレ川

1
2
4

コロッセオ（コロッセウム）
ローマ帝国の象徴となった円形闘技場。ネロの巨大な像「コロッスス・ネロニス」にちなんで名づけられた。
3

ネロの時代のローマ

N
テベレ川
カンプス・マルティウス地区（カンポ・マルツィオ）
フラミニア街道
オスティエンセ街道
アベンティーノの丘
カピトリーノの丘
キルクス・マキシムス
パラティーノの丘
フォロ・ロマーノ
人口池
エスクイリーノの丘
クイリナーレの丘
現在のコロッセオ
大浴場
ビミナーレの丘
ローマの大火　延焼範囲　紀元64年
チェリオの丘
オッピオの丘
エスクイリヌス棟
ドムス・アウレア　紀元64〜68年
イラストの視点
0　0.5km

1 キルクス・マキシムス
ローマ最大の競技場。紀元64年、ここで火災が発生。火は9日間燃え続け、ローマ市街を焼き尽くした。

2 パラティーノの丘
紀元前30年頃から紀元4世紀のコンスタンティヌス帝の時代まで、皇帝の住居はここに設けられた。

3 人工池
舟遊び用の池だったが、ネロの死後に水が抜かれ、円形闘技場コロッセオが建てられた。

4 宮殿の入り口
宮殿の入り口に通じる中庭には、ネロをモデルにした巨大なブロンズ像がそびえていた。

5 宴会場
宮殿の東端にある棟には、八角形の広間をはじめ豪華な装飾を施した150もの部屋が並んでいた。

6 一般公開のエリア
宮殿の一部は開放され、ローマ市民は野生動物や家畜が自由に歩き回る敷地内を見学することができた。

グラフィック：FERNANDO G. BAPTISTA AND MATTHEW TWOMBLY, NGM STAFF; PATRICIA HEALY. 文：A. R. WILLIAMS, NGM STAFF. イラスト：JAIME JONES. 地図：LAUREN E. JAMES, NGM STAFF. 3Dレンダリング（ドムス・アウレア）：PROGETTO KATATEXILUX 出典：LARRY BALL, UNIVERSITY OF WISCONSIN, STEVENS POINT; MARIANNE BERGMANN, INSTITUTE FOR THE STUDY OF THE ANCIENT WORLD, NEW YORK UNIVERSITY（ブロンズ像）; A. T. CROOM（衣服）; DIANA KLEINER, YALE UNIVERSITY; ALESSANDRO VISCOGLIOSI, "LA SAPIENZA" UNIVERSITY OF ROME

フォロ・ロマーノ

大浴場

エスクイリヌス棟

八角形の広間

伝説の建造物　83

失われた皇帝の巨像

皇帝ネロはドムス・アウレアに自分の巨大なブロンズ像を建てた。外見の一部を太陽神に似せたという説もある。また、地球儀に突き立てた船の舵を持たせることで、陸と海を支配する自らの権力の象徴とした。「コロッス・ネロニス」と呼ばれるこの像は、宮殿の中庭で来訪者を迎えた。像の原型は残っていないため、このイラストはあくまで想像にすぎない。

紀元127年頃、ハドリアヌス帝は後に「コロッセオ」と呼ばれる円形闘技場の近くにネロの像を移設した。この大がかりな引っ越しのために、24頭ほどのゾウが駆り出された。

約31メートル コロッス・ネロニス

約34メートル 自由の女神

▲カラカラ浴場の廃墟。カラカラ帝により3世紀前半に完成した大浴場で、運動施設や図書館、庭園も備えた一大娯楽施設だった。

JAMES L. STANFIELD/National Geographic Creative

▶4世紀初頭、コンスタンティヌス帝はヤヌス門やコンスタンティヌスの凱旋門と呼ばれる凱旋門を建造した。右のコンスタンティヌスの凱旋門には、古いものでは2世紀初頭のトラヤヌス帝が建てた部分が含まれている。

TINO SORIANO/National Geographic Creative

伝説の建造物 85

皇帝たちが築いたフォルム（公共広場）の中で、最も新しい紀元113年に完成したトラヤヌス帝のフォルム。らせん状に浮き彫りが刻まれた巨大な記念柱がそびえる。記念柱は台座を含め約38メートルにもなる。

KENNETH GARRETT/National Geographic Creative

ウェスパシアヌス帝治世下、ドムス・アウレアにあった人工池の跡地に、コロッセオの建設が始まった。約4万人を収容できる円形闘技場だ。いまでは観光客が内部を歩くが、当時は剣闘士の試合などが行われていた。

DAVE YODER/National Geographic Creative

伝説の建造物 87

▲ローマ初期の都市のようすをよく伝えるのは、イタリア南部の古代都市ポンペイだ。紀元79年、ベスビオ火山の大噴火によって火山灰の下に埋もれた。そのため約2000年前の街並みが、時を止めたかのようにそのまま残されている。
MACDUFF EVERTON/National Geographic Creative

◀アルジェリアに残るティムガッド。紀元100年頃トラヤヌス帝によって建設された。ローマ流に整然と区画された市街には、広場や市場、儀式用の門、10カ所以上の浴場、図書館、観客500人を収容できる大劇場などが配置された。
GEORGE STEINMETZ/National Geographic Creative

伝説の建造物　89

Column 2
ナショジオが記録してきた
大建築の姿

ナショナル ジオグラフィック誌に掲載された、かつての大建築の姿。モノクロ写真の中に、偉大な建築遺産が超えてきた時間と歴史が感じ取れるのではないか。

1916年10月号に掲載された、フォロ・ロマーノの写真。古典文化が再評価されると、17～18世紀にはローマ遺跡の観光がさかんに行われたが、本格的な発掘や整備が行われるのは19世紀以降だ。

EMIL P. ALBRECHT/National Geographic Creative

FOURNEREAU COLLECTION/National Geographic Creative

1912年3月号にナショジオに掲載された、アンコール・トムのバイヨン寺院。1860年にフランス人が"再発見"するまで、アンコールの遺跡は密林に埋もれた廃墟と化していた。

ROUTLEDGE EXPEDITION MEMBER/National Geographic Creative

1921年12月号に掲載された写真。モアイを彫り出す途中で放置された石切場に馬がたたずむ。少なくとも1722年にヨーロッパ人が訪れて以来、新しいモアイが造られたという記録は残っていない。

Chapter3
謎をはらんだ建築遺産

遺跡として残されてはいるものの、まだまだ謎が多く残る2カ所を取り上げました。建造の技術や、目的について、現在もまだ議論が続いている場所です。今後、従来の説が覆ることがあるかもしれません。

93

島を「歩いた」巨像の謎

　南太平洋に浮かぶイースター島は、何百年も前に造られたモアイと呼ばれる数多くの石像で知られる。石像の高さは1～10メートル、重さは最大で80トンを超す巨大なものだ。

　1722年にオランダ人の探検隊が島に上陸したとき、先住民ラパヌイは車輪も家畜ももっていなかったという。そのため、彼らが人力でどうやって巨像を運んだのかは議論の的となってきた。石切り場からモアイを据えた祭壇までは最長18キロもあるのだ。

　研究者の間では、「石像を引きずって運んだ」という説が有力だ。しかしラパヌイの伝承によれば、「モアイは祖先から与えられたマナと呼ばれる霊力によって歩いた」のだという。2011年には伝承を参考に、モアイを「歩かせる」実験も行われている。

イースター島のモアイ
（チリ）

南米大陸から約3500キロも離れた絶海の孤島に、石像が立ち並び、虚空を見つめる。モアイには神となった祖先の魂が宿っていると信じられている。

STEPHEN ALVAREZ/National Geographic Creative

謎をはらんだ建築遺産

どうやってモアイを運んだのか

何百年も前に数多くの巨大な石像をどうやって運んだのか。これは、イースター島最大の謎の一つだ。移動距離は最大で18キロ。島には当時、家畜も車輪もなかった。この想像図は新しい仮説に基づいて、高さ6.5メートルのモアイを運ぶ様子を描いたもの。モアイが「歩いた」というラパヌイの伝承からヒントを得た。

― 現代の道路
― モアイを運んだ道
・ モアイのアフ(祭壇)
■ モアイの石切場

モアイは主要な石切場「ラノ・ララク」で山の斜面から1体ずつ切り出された。石像は背骨のような細長い支えを残して彫られる。完成すると支えを切断し、ロープで下の溝まで降ろす。

石切場から続く道は、なだらかな下り坂になっている。モアイを傷つけずに祭壇まで運ぶための工夫だ。

左右に揺らして運ぶ
テリー・ハント、カール・リポ（2011年）
考古学者のハントとリポは、3組の少人数グループでモアイを立てて運べたと考えている。2組が像を左右に揺らして前進させ、もう1組が後ろでバランスを取る。

石像が揺れるのは底部がD字形だから。昨年の実験では、18人が重さ5トンの複製を数百メートル運んだ。

従来の仮説
トール・ヘイエルダール（1955年）
高さ4メートル、重さ10トンの本物のモアイを木の幹に載せて180人で引いた。このとき先住民に「全然違いますよ」と言われたという。

右側が前に出る
左側が前に出る

支え

モアイが祭壇に到着すると、白いサンゴの目と、黒曜石や赤い火山岩の瞳をはめ込み、石像の顔に命を吹き込んだ。

約5.5メートル

ウィリアム・ムロイ（1970年）
小さな模型を使った実験の結果、逆V字形に組んだ木材とロープでモアイの首の部分をつり上げ、前方に揺らして少しずつ動かしたと考えた。

パベル・パベル（1986年）
ヘイエルダールと17人の作業員とともに、高さ4メートル、重さ9トンの本物の像を立て、左右によじらせながら動かしたが、底部を傷つけた。

チャールズ・ラブ（1987年）
高さ4メートル、重さ9トンの複製を立った状態で木製のそりに載せ、ころを使って25人で引っ張った。2分間で45メートル移動できた。

ジョー・アン・バン・ティルバーグ（1998年）
高さ4メートル、重さ10トンの複製を寝かせ、40人が引っ張って70メートル移動させた。これはポリネシア人が大型カヌーを動かす方法と同じ。

FERNANDO G. BAPTISTA AND MATTHEW TWOMBLY, NGM STAFF; PATRICIA HEALY; DEBBIE GIBBONS, NG MAPS

出典：TERRY L. HUNT, UNIVERSITY OF HAWAII; CARL LIPO, CALIFORNIA STATE UNIVERSITY LONG BEACH; HELENE MARTINSSON-WALLIN, GOTLAND UNIVERSITY; FRANCISCO TORRES HOCHSTETTER, RAPA NUI MUSEUM

JO ANNE VAN TILBURG, EASTER ISLAND STATUE PROJECT

謎をはらんだ建築遺産　97

▶丘に点在し、同じ方を向くモアイ。かつては石像に命を吹き込むために、白いサンゴで作った目と、黒曜石や赤い火山岩で作った瞳がはめ込まれていたという。

JIM RICHARDSON/National Geographic Creative

▲島の南東部のラノ・ララク火山にある凝灰岩（火山灰が固まってできた岩石）の石切り場には、作りかけのモアイがあおむけのまま放置されている。

JIM RICHARDSON/National Geographic Creative

謎をはらんだ建築遺産　99

人類最古の聖地

　トルコ南部シャンルウルファの町近郊にあるギョベックリ・テペ遺跡には、約1万1600年前に狩猟採集民によって造られた、知られる限りで人類最古にして最大の神殿がある。調査中の遺跡から発見された20基の神殿はすべて、壁と石柱が並ぶ三重の円形構造で、内側に巨大な石柱が立つ。石柱はT字型をしており、大きなもので高さ5.5メートル、重さは16トンにもなる。神殿の建設は大事業だったはずだが、神殿の周囲には生活の痕跡が見つかっていない。

　この遺跡が示唆するものは「狩猟採集民が定住して農耕が始まった後に、組織的な宗教が生まれた」という定説とは異なる可能性だ。近年、各地で文明の起源に関する従来の学説を覆すような発見が相次いでいるなか、ここは非常に重要な遺跡だと考えられている。

ギョベックリ・テペ
（トルコ）

狩猟採集民が建設したギョベックリ・テペの神殿。文字も金属も土器もない時代、巡礼者がこの聖地を目指して集まったと考えられている。遺跡の発掘は1割も進んでいない。

VINCENT J. MUSI/National Geographic Creative

農耕の始まりと神殿建築への布石

　世界で最初に穀物の栽培種が生まれ、動物が家畜化された地域は、「肥沃な三日月地帯」と呼ばれている。山岳地帯と砂漠に挟まれたこの弧状の一帯には、食料となる野生の動植物が豊富に分布していた。ギョベックリ・テペ遺跡は、この地帯の北端に位置する。肥沃な三日月地帯では紀元前6000年頃までに、狩猟採集から農耕への移行がほぼ完了した。移行は地域によって年代に差が認められ、その原動力となったのは、宗教儀礼とも、環境の変化とも、人口の増加とも考えられている。

凡例

- **ナトゥーフ文化**（前1万3000～1万年）
- **先土器新石器A期**（前1万～8500年）
- **先土器新石器B期**（前8500～6250年）

- **集落**
- **栽培植物、家畜**
- **記念建造物**　土または石でできた大規模な人工構造物
- **祭儀にかかわる美術**　動物の彫刻など、周囲の事物を象徴的に表現したもの

地中海

小麦の野生種
小麦の栽培種

栽培種は、野生の祖先種よりも穀粒が大きい。野生種は熟すと実が地面に落ちてしまうが、栽培種は落ちないので、熟してから刈り取れる。

エジプト

0　100km

国境、川、海岸線は、現在の位置

ナイル川

温暖で湿潤な気候　　　寒冷で乾燥した気候

ナトゥーフ文化

前1万3000年　　前1万2000年　　前1万1000年

集落の誕生

初期の狩猟採集民の集落は、数百人規模のものもあったが、1200年にわたる小氷期の間におおむね消滅した。紀元前9600年頃に温暖化が始まると、再び集落ができた。当時はまだ食料の大半を狩猟採集で確保し、集落内で分け合った。農耕が定着し、人口が増えると、各世帯が食料を自給するようになった。

ナトゥーフ文化の集落では、狩猟採集民が石積みの小さな住居を造った。おそらく、屋根は動物の皮で覆われていた。

18人　■ 共同体の平均的な規模
肥沃な三日月地帯の南西部での調査から推測

共用地

FERNANDO G. BAPTISTA, NGM STAFF; PATRICIA HEALY; DEBBIE GIBBONS, NG STAFF（地図）
出典：IAN KULIT, UNIVERSITY OF NOTRE DAME; KLAUS SCHMIDT, JENS NOTROFF, AND OLIVER DIETRICH, GERMAN ARCHAEOLOGICAL INSTITUTE; GEORGE WILLCOX, NATIONAL CENTER FOR SCIENTIFIC RESEARCH, FRANCE; MELINDA A. ZEDER, SMITHSONIAN INSTITUTION

地図凡例

■ **穀物の栽培**
現在の穀物の栽培地域。野生種の分布域は、これよりも少し広い範囲に及んだと考えられる。

■ **動物の家畜化**
紀元前9000年頃にまずヒツジとヤギ、その後の1000年間でブタとウシが家畜化された。

地名と年代

- 黒海
- チャタルホユック（前7400～6200年）
- ネバル・チョリの石柱群はギョベックリ・テペと似ているが、小規模で新しい。
- チャヨニュ（前8500～6300年）
- ハラン・チェミ（前1万1000～9300年）
- ネバル・チョリ（前8600～7700年）
- ギョベックリ・テペ（前9600～8200年）
- テル・カラメル（前1万700～9400年）
- ジェルフ・エル・アフマル（前9300～8900年）
- ネムリク（前9500～7200年）
- ムレイベト（前1万600～8000年）
- アブ・フレイラⅠ（前1万1300～9500年）
- ジャルモ（前7500～6000年）
- 北キプロス
- キプロス
- アブ・フレイラⅡ（前8000～7000年）
- 肥沃な三日月地帯
- シリア
- レバノン
- アスワド（前8500～7300年）
- アイン・マラッハ（前1万2000～1万年）
- ユーフラテス川
- チグリス川
- イスラエル
- ワディ・ハメー27（前1万3000～1万1000年）
- アリ・コシュ（前7500～6000年）
- ヨルダン川西岸
- エリコ（前9600～7500年）
- イラク
- ガザ地区
- ドゥラー（前9600～9200年）
- アイン・ガザル（前8400～6200年）
- 高さ8メートル、幅9メートルの「エリコの塔」は、一説では収穫の儀礼の場だったという。
- ベイダ（前8200～7500年）
- ヨルダン
- サウジアラビア
- シュメール

年代軸（右）
前9000年 / 前8000年 / 前7000年 / 前6500年

拡大図の範囲
ヨーロッパ / アジア / アフリカ

年表

温暖でより湿潤な気候

先土器新石器A期	先土器新石器B期
前1万年　前9000年	前8000年　前7000年

先土器新石器A期
住居は日干しれんがで造った。野生の穀物の種をまいて育てていたが、栽培種の存在については解釈が分かれている。
90人

先土器新石器B期
農耕民の集落は千人規模になり、複数の部屋がある住居が隣接した。内壁には、雄牛の角や祖先の頭骨が飾られた。
900人

共用地
共同の食料貯蔵庫

聖域
屋根の出入り口
食料貯蔵庫

謎をはらんだ建築遺産　103

聖地はこうして造られた

神殿の建設には、広範囲の集落の人々が従事した。硬い石器で石柱に彫刻を施し、石を積み上げ、目地に粘土を詰めて壁を築いた。新しい神殿が完成すると、古い神殿は埋められた。神殿がどのように利用されていたかは謎だ。

頭
腕
帯
帯
腰布

石柱には、象徴化された人の姿が彫られている。その正体は、権力者、超自然的な存在など諸説ある。

石柱は成形してから、彫刻を施して建てた。

- 石柱
- 発掘済み
- 未発掘
- 復元したイラストに示した範囲

入り口
48.5メートル

神殿は20基以上
地下探査で、紀元前9600〜8200年頃に20基以上の神殿が建設されたと判明。上の復元イラストには、その中で最古のものを示した。

石の柱を切り出す
石灰岩の岩肌に、T字形の溝を彫る。テコで力を加えて、自然の割れ目に沿って岩を分離し、石柱を取り出す。

重いもので16トンの石が、400メートル離れた石切り場から人力で運ばれた。

内側の円形構造には入り口がなく、はしごを使って出入りした可能性がある。石柱には供物として動物の毛皮がつるされたと考えられる。

供物

子供は、雨水をためた場所から飲み水を運ぶ手伝いをしたと考えられる。

U字形に成形した石を埋めて、入り口にした。

どのように見物した？
巡礼者は周りの盛り土から、儀式を見物できたかもしれない。神殿には屋根があり、見物が制限されていた可能性もある。

屋根があった可能性もある

FERNANDO G. BAPTISTA (イラスト) AND LAWSON PARKER (地図/図解), NGM STAFF; PATRICIA HEALY
出典: KLAUS SCHMIDT, JENS NOTROFF, AND OLIVER DIETRICH, GERMAN ARCHAEOLOGICAL INSTITUTE; IAN KUIJT, UNIVERSITY OF NOTRE DAME

謎をはらんだ建築遺産 105

神殿には巨大な石柱が円形に並び、壁が三重に巡らされている。石柱は平たいT字型をしており、一説では宗教儀式で踊る人をかたどったものだという。　VINCENT J. MUSI/National Geographic Creative

謎をはらんだ建築遺産　107

108

◀ハゲワシやサソリなどの動物が彫られた石柱。いずれも熟達した職人の手によるものだろう。
VINCENT J. MUSI/National Geographic Creative

▲石柱の高さは最大5.5メートル。石灰岩の石柱は丁寧に成形され、人の姿や猛獣をあしらった浮き彫りが施されている。写真の柱には腰布と人の手の浮き彫りが見える。
VINCENT J. MUSI/National Geographic Creative

石柱に彫られた動物たち

イノシシ　　ツル　　キツネ　　サソリ　　ヘビ

謎をはらんだ建築遺産　109

▲ギョベックリ・テペ遺跡とその近郊では、新石器時代にできたばかりの集落の外にいた危険な動物の姿とみられる石像が出土している。たとえば、この写真のイノシシなどだ。
VINCENT J. MUSI/National Geographic Creative

▶遺跡から14キロの地点からは、既知のもので最も古い等身大の人間の彫像が出土した。人物像が出土することは珍しく、これは紀元前8000年かそれ以前のものだと考えられている。
VINCENT J. MUSI/National Geographic Creative

謎をはらんだ建築遺産　111

ナショナル ジオグラフィック協会は、米国ワシントンD.C.に本部を置く、世界有数の非営利の科学・教育団体です。1888年に「地理知識の普及と振興」をめざして設立されて以来、1万件以上の研究調査・探検プロジェクトを支援し、「地球」の姿を世界の人々に紹介しています。

ナショナル ジオグラフィック協会は、これまでに世界41のローカル版が発行されてきた月刊誌「ナショナル ジオグラフィック」のほか、雑誌や書籍、テレビ番組、インターネット、地図、さらにさまざまな教育・研究調査・探検プロジェクトを通じて、世界の人々の相互理解や地球環境の保全に取り組んでいます。日本では、日経ナショナル ジオグラフィック社を設立し、1995年4月に創刊した「ナショナル ジオグラフィック日本版」をはじめ、DVD、書籍などを発行しています。

ナショナル ジオグラフィック日本版のホームページ
nationalgeographic.jp

ナショナル ジオグラフィック日本版のホームページでは、
音声、画像、映像など多彩なコンテンツによって、
「地球の今」を皆様にお届けしています。

ナショナル ジオグラフィック
謎を呼ぶ大建築

2016年7月19日　第1版1刷

編著
ナショナル ジオグラフィック

編集
尾崎憲和　葛西陽子

編集協力
越智理奈

デザイン
永松大剛（BUFFALO.GYM）

発行者
中村尚哉

発行
日経ナショナル ジオグラフィック社
〒108-8646　東京都港区白金1-17-3

発売
日経BPマーケティング

印刷・製本
凸版印刷

ISBN978-4-86313-361-7
Printed in Japan

© Nikkei National Geographic 2016
© National Geographic Partners, LLC 2016
© 2016 日経ナショナル ジオグラフィック社

本書の無断複写・複製（コピー等）は著作権法上の例外を除き、禁じられています。
購入者以外の第三者による電子データ化及び電子書籍化は、私的使用を含め一切認められておりません。